苦しくても望みを捨てずにがんばった人

身處逆境也不放棄希望的人們

海倫・凱勒

ヘレン・ケラー

三重苦（さんじゅうく）に負（ま）けずに障害者（しょうがいしゃ）のためにつくした

58

野口英世

野口英世（のぐちひでよ）

日本（にほん）を代表（だいひょう）する細菌学者（さいきんがくしゃ）

52

安妮・法蘭克

アンネ・フランク

「アンネの日記（にっき）」を書（か）いた少女（しょうじょ）

46

貝多芬

ベートーベン

数々（かずかず）の名曲（めいきょく）を生（う）み出（だ）した偉大（いだい）な作曲家（さっきょくか）

42

ユニークな発想（はっそう）で感動（かんどう）を与（あた）えた人（ひと）

以獨特的想法給予世人感動的人們

宮澤賢治

宮沢賢治（みやざわけんじ）

「銀河鉄道の夜（ぎんがてつどうのよる）」を書（か）いた詩人（しじん）、童話作家（どうわさっか）

80

安徒生

アンデルセン

童話（どうわ）の父（ちち）

74

良寛

良寛（りょうかん）

大（おお）きな愛（あい）と、さとりの境地（きょうち）

70

一休

一休（いっきゅう）

とんちで有名（ゆうめい）な禅宗（ぜんしゅう）のお坊（ぼう）さん

64

1

愛迪生

伽利略

哥倫布

大きな発明・発見をした人

做出偉大的發明・發現的人們

畢卡索

法布爾

伊能忠敬

平賀源内

愛因斯坦

居禮夫人

萊特兄弟

以上の人たちを、講談の名調子で紹介します。

講談とは…
寄席演芸の1つです。政治・軍記・武勇伝などを、調子をつけて面白くしゃべるものです。

愛と勇気で近代看護制度をつくる

当時、イギリスではナイチンゲールの絵の入ったコップやお皿ができたり、人形ができたりと、ものすごい人気でした。

クリミア戦争

南丁格爾

ナイチンゲール

フローレンス・ナイチンゲール

イギリス生まれ

生まれた年
1820年
なくなった年
1910年(90歳)

ナイチンゲールは、イギリスのお金持ちの地主の家に生まれました。

古くなった人形を修理して、看護婦さんごっこをしたりしていました。

世話好きの、とてもやさしい女の子でした。

まあ、けがをして…手あてしてあげましょう。

＊看護婦は、現在では看護士と呼ばれています。

4

でも、何をしたらいいのかしら？

信じる道…？

16歳のとき、神の声を聞いたのです。

信じる道を進みなさい。

年ごろになり、社交界にデビューしました。

でも、ふと…

社交界ってはなやかだけど、なんだかむなしいわ。

ダンスに夢中でした。

まくらカバーもシーツもしめっています。

ジメ
ジメ

床はどろどろ…

へやはうす暗く…

ところで、当時の病院は、今では想像できないような不潔な所でした。

いろいろな病気の人や、ケガ人が、同じへやにとじこめられていました。

そんな環境なので、患者どうしのケンカもしばしばです。

そこで働く看護婦たちも、気が荒く、やさしくはありません。

そして、患者はみんな貧しい人たちばかりです。

お金持ちは医者を自宅によんでいました。

ナイチンゲールは、病院とは、医療とは、こういうものだと思っていたのです。

でも、ドイツのカイゼルベルトという村の病院に行ったときのことです。

まあ！なんて清潔なの！

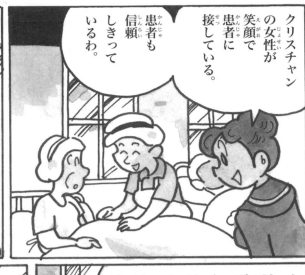

クリスチャンの女性が笑顔で患者に接している。

患者も信頼しきっているわ。

ハッ

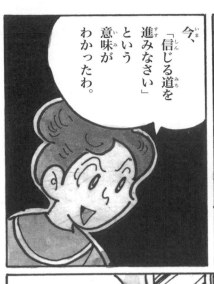

今、「信じる道を進みなさい」という意味がわかったわ。

なにィ？地主の娘が看護婦になりたいだって？バカなことを言うな！

あたしの妹が看護婦だなんて、はずかしいったらありゃしない！

レディーは結婚してこどもを育て、家庭を守るものなのよ！

もう、勝手にしろ！

私、やっぱり看護の仕事をするわ！

そこで、こっそり看護の勉強をしました。

……

31歳のとき、
ふたたび
ドイツの
カイゼルベルト
学園に行き、
3か月間、
介護の
勉強を
しました。

33歳のとき、
ロンドンに出て
「病気の貧しい
女性の世話をする
協会」で
かつやくします。

いそがしい

ここで、
病院の
大改革を
したのです。

すべての階で、
お湯が出るように配管しました。

ジャーッ

今までの
ような、
不潔な
病院とは
さよならよ。

イエーイ

ナースコールを
つけました。

食事を運ぶエレベーターを
作りました。

洗濯場を作りました。

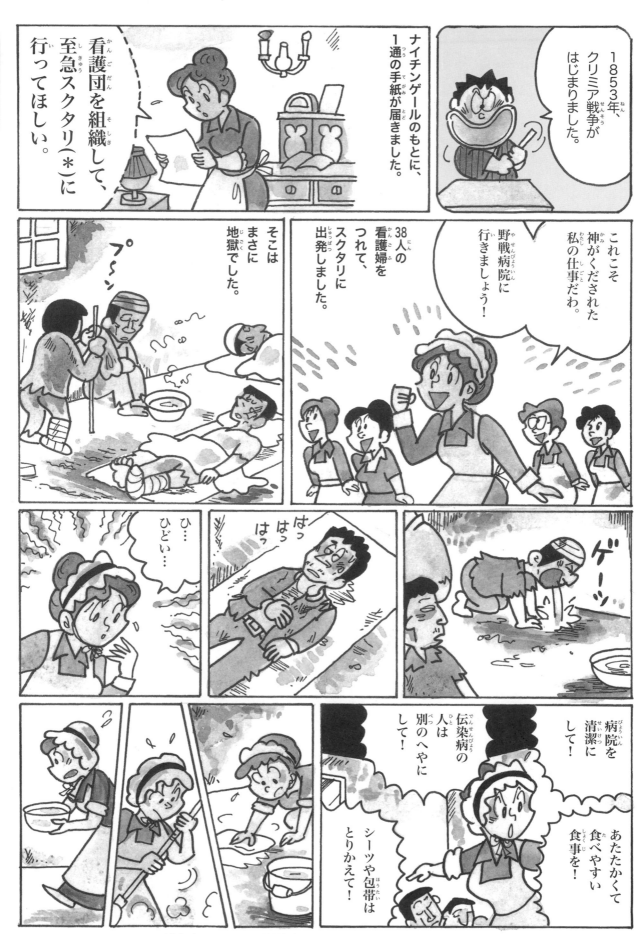

1853年、クリミア戦争がはじまりました。

ナイチンゲールのもとに、1通の手紙が届きました。

看護団を組織して、至急スクタリ（＊）に行ってほしい。

これこそ神がくだされた私の仕事だね。

野戦病院に行きましょう！

38人の看護婦をつれて、スクタリに出発しました。

そこはまさに地獄でした。

ひ…ひどい…

はっはっはっ

ゲーッ

病院を清潔にして！

あたたかくて食べやすい食事を！

伝染病の人は別のへやにして！

シーツや包帯はとりかえて！

＊スクタリ…トルコの一地区。クリミア戦争中は、イギリス軍の野戦病院があった。

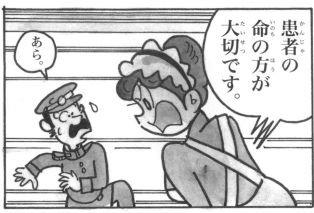
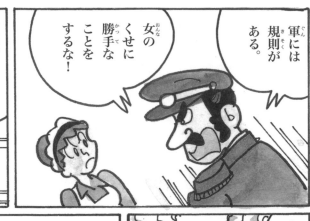
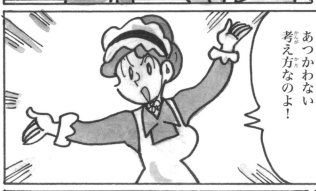

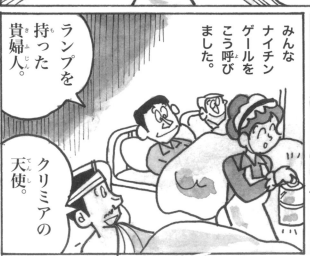
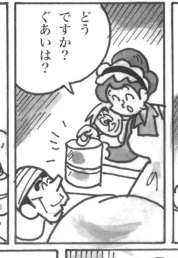

戦争は1856年におわりました。

その後イギリスにもどり、ナイチンゲール看護学校をつくりました。

ここから、たくさんのすぐれた看護婦を世に送り出しました。

41歳のとき、病にたおれましたが…

その後もずっと、ベッドの中でさまざまな仕事をし続けたのです。

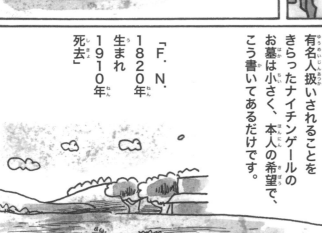

その後、50年間もベッドの上ですごし、90歳でなくなりました。

有名人扱いされることをきらったナイチンゲールのお墓は小さく、本人の希望で、こう書いてあるだけです。

「F.N.
1820年生まれ
1910年死去」

ナイチンゲール記章

医療で素晴らしい仕事をした看護婦さんには「フローレンス・ナイチンゲール記章」という賞状がおくられています。

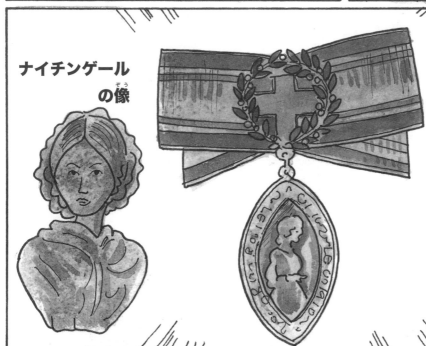

ナイチンゲールの像

神の愛を伝えたスラムの天使

病気や貧しい人たちのために救済施設を作り、
教育、布教活動をつづけました。

徳蕾莎修女
マザー・テレサ
アグネス・ゴンジア・ボヤージュ

旧ユーゴスラビア生まれ
生まれた年
1910年
なくなった年
1997年(87歳)

神の愛の宣教者たちの
本部になっている「マザーハウス」

マザー・テレサは3人兄妹の末っ子として生まれました。

そして、アグネス・ゴンジアと名づけられました。

幸せな家庭の中で育ちました。

あたし、大きくなったらかわいいお嫁さんになるの。

しかし、アグネスが9歳のとき、とつぜん父親がなくなりました。

殺されたとも言われています。

母親は熱心なクリスチャンでした。苦しい生活の中、こどもを連れて教会のミサに通いました。

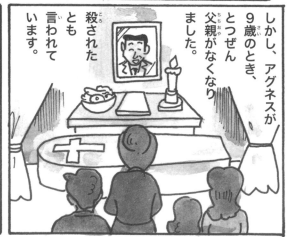

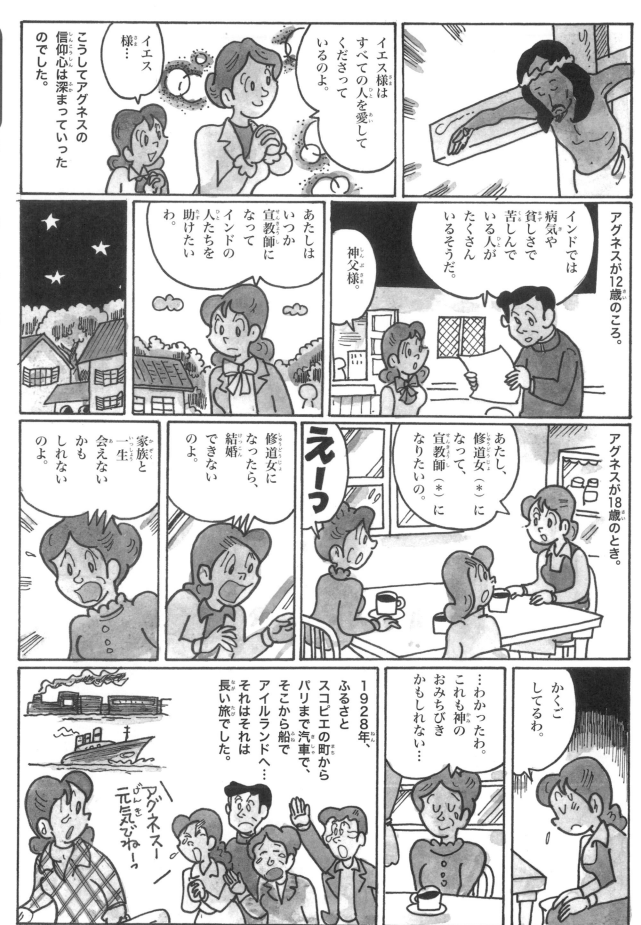

こうしてアグネスの信仰心は深まっていったのでした。

イエス様…

イエス様はすべての人を愛してくださっているのよ。

アグネスが12歳のころ。

インドでは病気や貧しさで苦しんでいる人がたくさんいるそうだ。

神父様。

あたしはいつか宣教師になってインドの人たちを助けたいわ。

アグネスが18歳のとき。

あたし、修道女(*)になって、宣教師(*)になりたいの。

えーっ

修道女になったら、結婚できないのよ。

家族と一生会えないかもしれないのよ。

かくごしてるわ。

…わかったわ。これも神のおみちびきかもしれない…

1928年、ふるさとスコピエの町からパリまで汽車で、そこから船でアイルランドへ…。それはそれは長い旅でした。

アグネスー元気でねーっ

＊修道女…宗教の修行をする女性。　＊宣教師…宗教の教えを伝え広める人。

ロレット修道会本部

ここで修道女になるための訓練をしました。

そしてその年、12月1日、アイルランドをあとにして1か月以上の船旅をして、インドのカルカッタ（コルカタ）につきました。

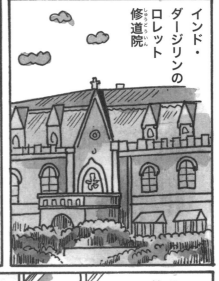

インド・ダージリンのロレット修道院

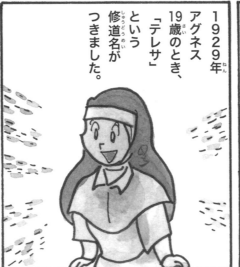

1929年アグネス19歳のとき、「テレサ」という修道名がつきました。

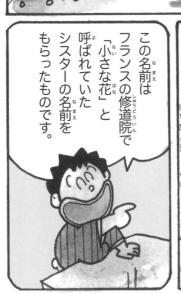

この名前はフランスの修道院で「小さな花」と呼ばれていたシスターの名前をもらったものです。

ロレット修道院の中にある聖マリア女学校で、勉強を教えることになりました。

ここはお金持ちのこどもばかり集まっている。

あっはっは

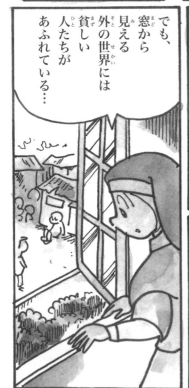

でも、窓から見える外の世界には貧しい人たちがあふれている…

14

人々の暮らしをつぶさに見ることができました。

このころ修道女は特別な場合をのぞいて外に出られなかったのです。

やがてテレサは校長になり、修道院から外に出られるようになりました。

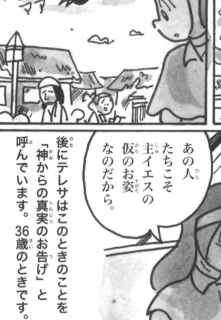

後にテレサはこのときのことを「神からの真実のお告げ」と呼んでいます。36歳のときです。

あの人たちこそ主イエスの仮のお姿なのだから。

私は貧しい人たちのために働こう。

テレサは神の心を感じたのです。

汽車の中で…

こうして20年近くすごしたロレット修道院を後にしたのです。38歳のときです。

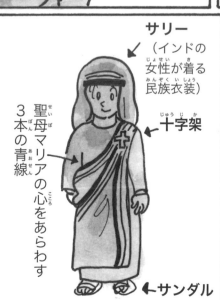

サリー（インドの女性が着る民族衣装）

十字架

聖母マリアの心をあらわす3本の青線

サンダル

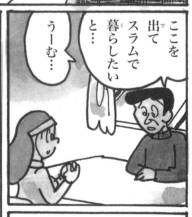

ここを出てスラムで暮らしたいと…

うーむ…

その許可が下りたのは2年後でした。そしてロレット修道院の服をぬぎました。

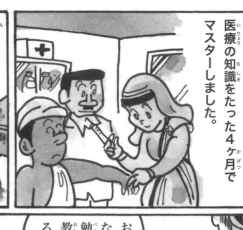

テレサは、とてもむずかしい医療の知識をたった4ヶ月でマスターしました。

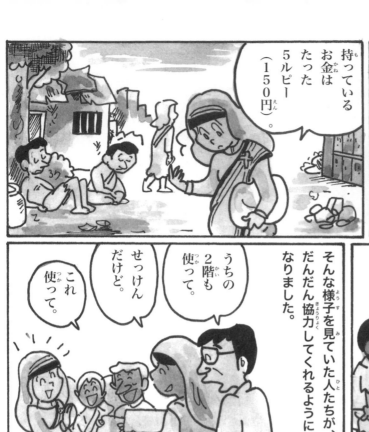

持っているお金はたった5ルピー（150円）。

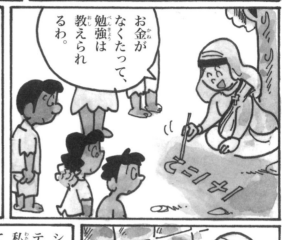

お金がなくたって、勉強は教えられるわ。

そんな様子を見ていた人たちが、だんだん協力してくれるようになりました。

うちの2階も使って。せっけんだけど。これ使って。

シスター・テレサ、私も手伝わせてください。私も。私も。

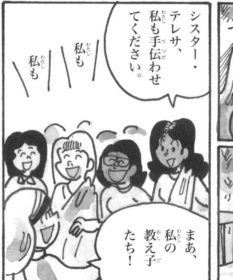

まあ、私の教え子たち！

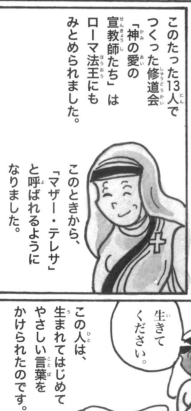

このたった13人でつくった修道会『神の愛の宣教師たち』はローマ法王にもみとめられました。

このときから、「マザー・テレサ」と呼ばれるようになりました。

道ばたには、だれにもみとられずに死んでゆく人がいます。

まだ生きているわ。

かけがえのない命なのですよ。生きてください。

この人は、生まれてはじめてやさしい言葉をかけられたのです。

ありがとう…

こういった、不治の病におかされた人たちのために、1952年、カーリー寺というお寺の中に「死を待つ人の家」を作りました。

両親のいない子や、捨てられた子のために、1955年、「孤児の家」をつくりました。

また、孤児をひきとって育ててくれる人や、学費などを出してくれる人に「里親制度」を考えました。

ハンセン病（＊）で苦しむ人のために…

これはこわい病気ではありません。

1969年、「平和の村」を作りました。

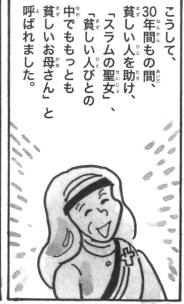

こうして、30年間もの間、貧しい人を助け、「スラムの聖女」、「貧しい人びとの中でももっとも貧しいお母さん」と呼ばれました。

これらの功績により1979年、ノーベル平和賞をうけました。

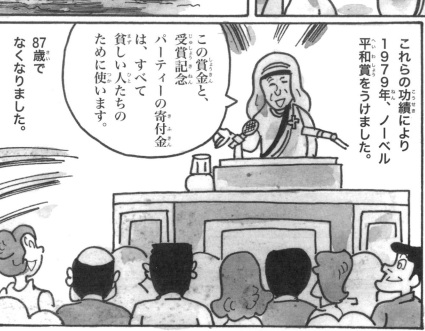

この賞金と、受賞記念パーティーの寄付金は、すべて貧しい人たちのために使います。

87歳でなくなりました。

＊ハンセン病…かつて「らい病」とよばれ不治の病とされていたが、現在では治療法が発達している。

アフリカの医療に一生をささげた

医者、宗教家、音楽家、作家の顔をもち、
40年以上をアフリカの奥地ですごしました。

史懐哲

シュバイツァー

アルベルト・シュバイツァー

ドイツ生まれ

生まれた年
1875年
なくなった年
1965年(90歳)

シュバイツァーの
作った病院

アルベルトの家は村のお友だちよりはお金持ちでした。小さいときから牧師の父親からピアノをおそわりました。

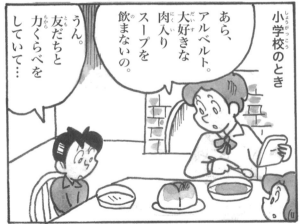

小学校のとき

あら、アルベルト。大好きな肉入りスープを飲まないの。

うん。友だちと力くらべをしていて…

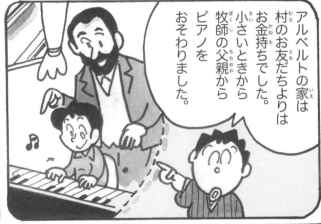

ぼくもお前みたいに週に2度も肉入りスープを飲んでいれば負けないぞ。

だから、ぼくは飲むのをやめたんだ。

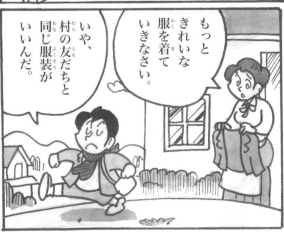

もっときれいな服を着ていきなさい。

いや、村の友だちと同じ服装がいいんだ。

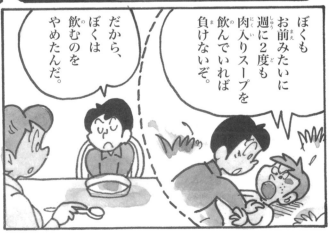

18

また、ある日…

あの鳥打ちおとせよ。

でも…

殺してはいけない

殺してはいけない

にげろ！

にげるんだ！

なにするんだ！

このとき、自分が正しいと思ったことをつき進もうと思ったのでした。

10歳のとき、シュールハウゼン高等学校に入学しました。ここで、ピアノの練習を熱心にしました。

18歳のとき、シュトラスブルグ大学に入学し、神学、哲学を勉強しました。

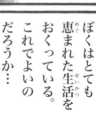

ぼくはとても恵まれた生活をおくっている。これでよいのだろうか…

世界には不幸な人たちがいっぱいいる。

そうだ！30歳までは好きなことをして…

そのあとは人類の平和のために一生をささげよう。

作家として本も出しました。

ピアノの演奏者としても有名になりました。

27歳で大学の神学部の先生になりました。

29歳のとき、伝道協会のパンフレットを読みました。

「アフリカの黒人たちの病気をすくう手伝いをしてください。」

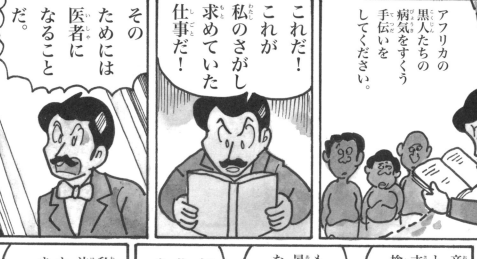

「これだ！これが私のさがし求めていた仕事だ！」

「そのためには医者になることだ。」

「私の決心はかわりません。」

「大学の仕事があるのに。」

「ものすごく暑い所なんだぞ。」

「音楽家としての才能を捨てる気か！」

しかし、まわりの人は猛反対しました。

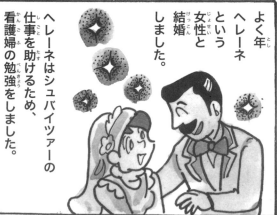

よく年ヘレーネという女性と結婚しました。

ヘレーネはシュバイツァーの仕事を助けるため、看護婦の勉強をしました。

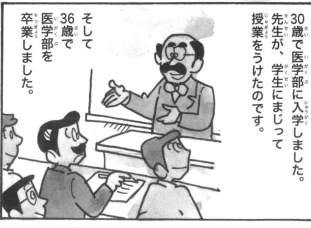

30歳で医学部に入学しました。先生が、学生にまじって授業をうけたのです。

そして36歳で医学部を卒業しました。

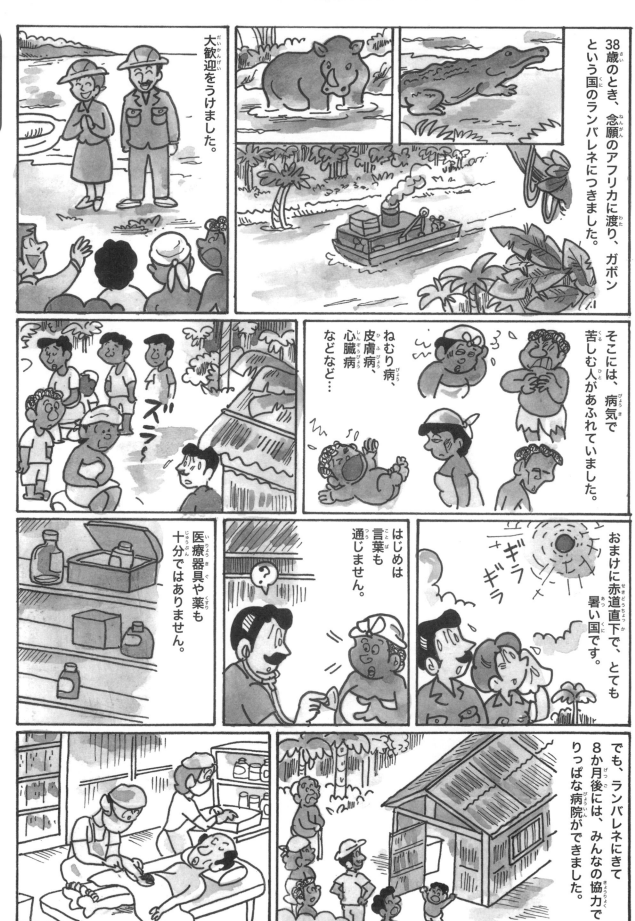

38歳のとき、念願のアフリカに渡り、ガボンという国のランバレネにつきました。

大歓迎をうけました。

そこには、病気で苦しむ人があふれていました。

ねむり病、皮膚病、心臓病などなど…

おまけに赤道直下で、とても暑い国です。

ギラギラ

はじめは言葉も通じません。

医療器具や薬も十分ではありません。

でも、ランバレネにきて8か月後には、みんなの協力でりっぱな病院ができました。

ズラー

ありがとうございました。

たいへんだけど、やりがいがあるわ。

うん。

医者としての評判はどんどん高くなっていきました。

ところが第1次世界大戦がはじまり、ほりょとしてフランスにつれていかれることになってしまいました。

収容所生活で体をこわしましたが、アフリカの医療活動への情熱を忘れたことはありませんでした。

必ずここにもどってくるよ。

1918年、戦争が終わり、よく年に娘のレナが生まれました。

シュバイツァーと誕生日が同じです。

演奏会

アフリカでの資金づくりをはじめました。

こうして49歳のとき、ふたたびアフリカに渡りました。

講演会

医者や看護婦など、協力者もだんだんとふえていきました。

そして、自分が工事の先頭に立って、さらに大きい病院をつくりました。

1939年、第2次世界大戦がはじまりました。

人々はシュバイツァーをこう呼びました。

ジャングルの聖者。

資金集めのため、2〜3年に1度ヨーロッパに帰りました。

また人は殺しあうのか。

命の大切さを忘れたのか。

1952年、77歳のとき、ノーベル平和賞を受賞しました。

8年前になくなったヘレーネ夫人のお墓とならんでねむっています。

90歳でなくなりました。

記念講演では、特に原子爆弾に強く反対しました。

原爆による世界の危機に対して、人類は理性をもってのぞみましょう。

フランスの危機を救った少女

神のお告げを自分の使命と信じ、
固い意志と勇気でフランスを勝利に導きました。

聖女貞徳

ジャンヌ・ダルク

フランス生まれ

生まれた年
1412年
なくなった年
1431年(19歳)

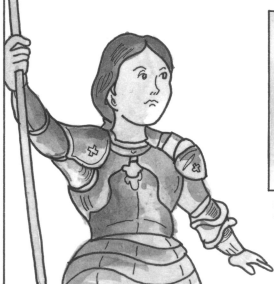

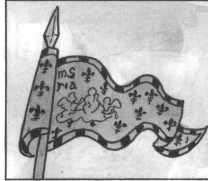

乙女ジャンヌの旗印

ジャンヌが生まれた15世紀はじめのフランスとイギリスは百年戦争のまっただ中でした。そしてフランスは負けつづけていました。

ジャンヌは平凡な、そして信心深い農家の娘でした。

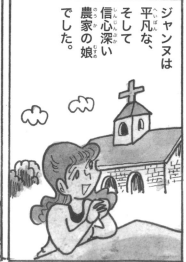

13歳のとき、神のお告げをうけたのです。

王太子シャルルを、あなたの力で国王に即位させるのです。

フランスを救えるのはあなただけです。

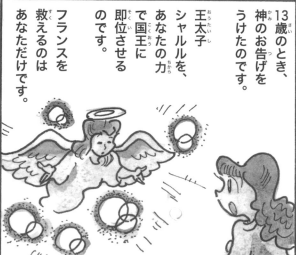

私にはそんな力はありません。字も書けないのです。

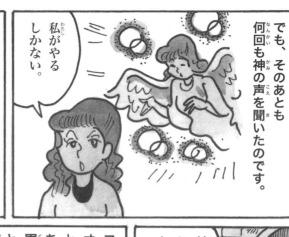

でも、そのあとも何回も神の声を聞いたのです。

私がやるしかない。

16歳のとき、守備隊長に会いに行きました。隊長が王太子の所につれていってくれるという神のお告げがあったからです。

神のお告げだと？くだらん。

帰れ帰れ

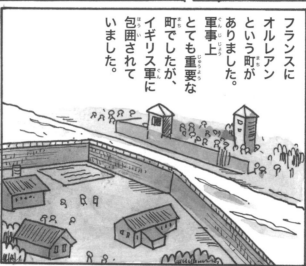

フランスにオルレアンという町がありました。軍事上とても重要な町でしたが、イギリス軍に包囲されていました。

フランスはもうだめだ。

王太子シャルル

早く王太子のもとへ…

神が…お前を信じよう。

わかった。

そして男の服を着ました。

この日、ジャンヌは長い髪をばっさりと切りました。

隊長がつけてくれた6人の部下とともに500キロもはなれた王太子の住むシオンに向かって旅をつづけました。

シオン

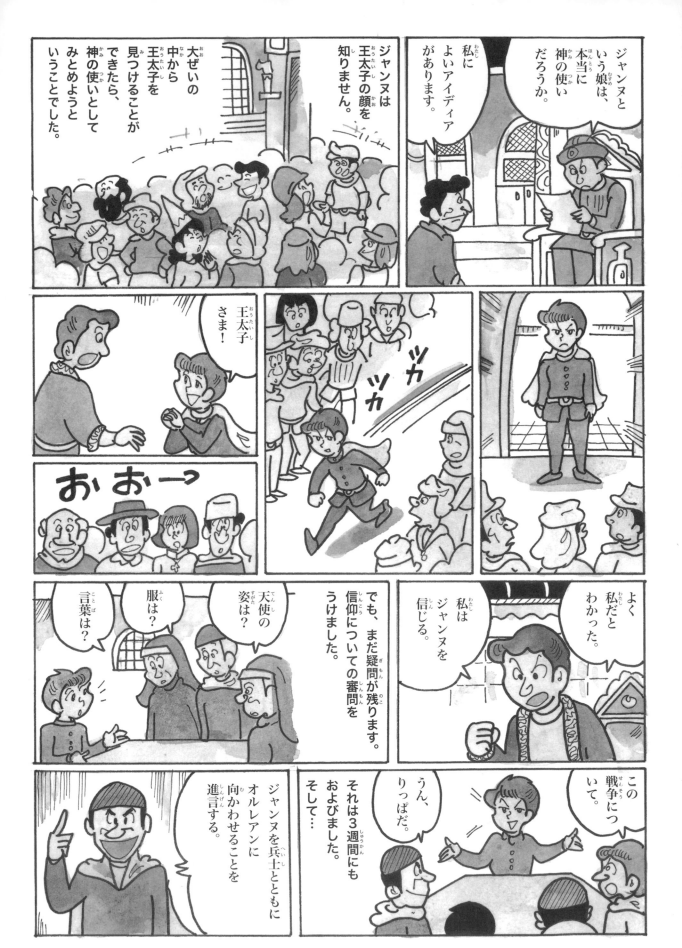

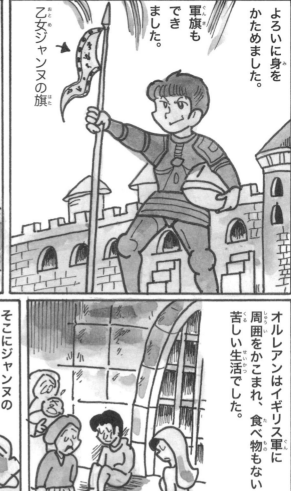

よろいに身をかためました。

軍旗もできました。

乙女ジャンヌの旗

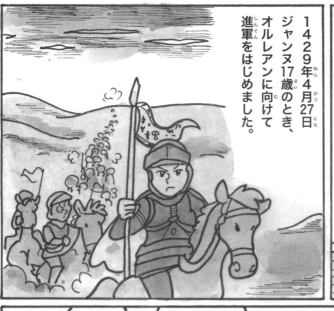

1429年4月27日ジャンヌ17歳のとき、オルレアンに向けて進軍をはじめました。

オルレアンはイギリス軍に周囲をかこまれ、食べ物もない苦しい生活でした。

そこにジャンヌのうわさが流れました。

ジャンヌ、わしらを救ってくれ。

神の使いだ。

オルレアンを解放して、シャルル王太子をフランスの王にせよ。

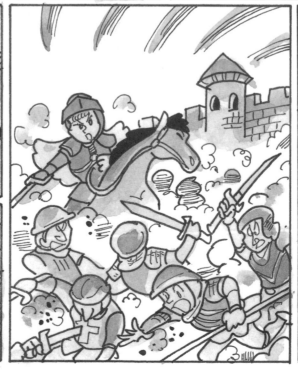

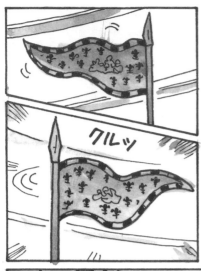

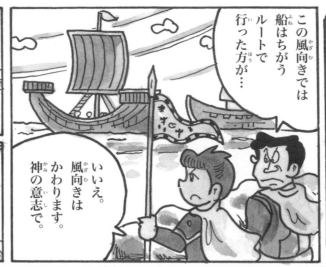

ジャンヌ・ダルクには、いくつものエピソードがあります。

この風向きでは船はちがうルートで行った方が…

いいえ。風向きはかわります。神の意志で。

ほんとうだ。

明日の戦いで、私は血を流すでしょう。

でも死ぬことはないでしょう。

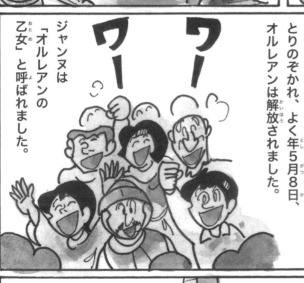

ジャンヌは「オルレアンの乙女」と呼ばれました。

そして190日間にわたる包囲はとりのぞかれ、よく年5月8日、オルレアンは解放されました。

いくつもの戦いでイギリス軍を打ちやぶりました。

7月17日、王太子はシャルル7世として即位しました。

そのあともジャンヌは戦いをつづけましたが、5月23日、イギリス軍にとらえられてしまいました。

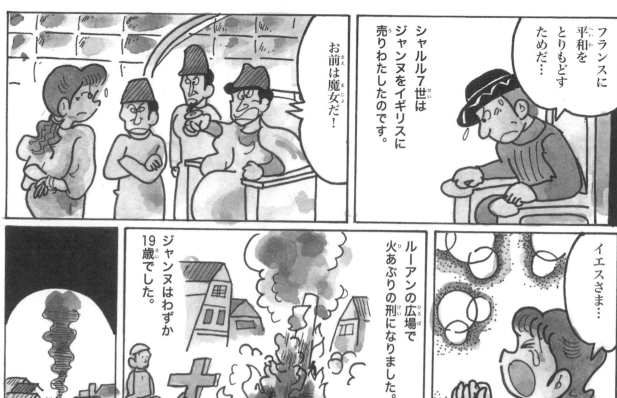

フランスに平和をとりもどすためだ…

シャルル7世はジャンヌをイギリスに売りわたしたのです。

お前は魔女だ!

イエスさま…

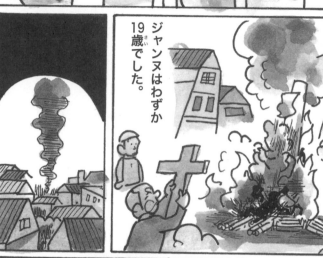

ルーアンの広場で火あぶりの刑になりました。

ジャンヌはわずか19歳でした。

処刑裁判の見直しをせよ!

あの裁判は不正だという…

シャルル7世

それから19年たって…

1955年11月7日復権裁判がはじまりました。

信心深いこどもでした。

ジャンヌはほんとうの神の使いです。

異端者ではありません。

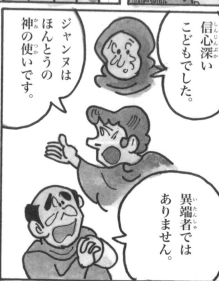

よく年の7月7日、処刑裁判の判決の取り消しが宣言されました。

オルレアン市では毎年、市が解放された5月8日にジャンヌまつりが開かれています。

新しい日本を夢見て走った男

日本の国から藩という小さな壁をとりのぞき、
世界各国との貿易をのぞんでいました。

坂本竜馬

高知県(土佐)生まれ

生まれた年
1835年
なくなった年
1867年(33歳)

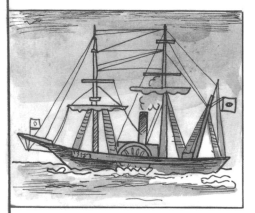

海援隊「いろは丸」の想像図

竜馬とは大きくて強い馬のことです。

でもこどものころの竜馬は…

坂本のよばりたれ！

弱虫の泣き虫でした。

「よばりたれ」とは土佐の言葉でおねしょのことです。いい年をして、まだおねしょをしていたのです。

やーいやーい

こらあ！いじめるとしょうちしないよ！

わあ！お仁王さまだーっ！

にげろー

竜馬には3歳年上の「乙女」という姉がいました。体がとても大きくて強く、「お仁王さま」というあだ名がついていました。

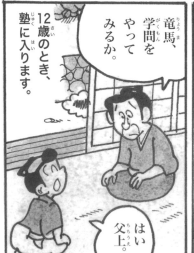

竜馬、学問をやってみるか。

12歳のとき、塾に入ります。

はい父上。

30

でも授業中いねむりして、勉強にちっとも身が入りません。

コックリコックリ

あ～あ。これもだめか。

父上、竜馬はきっと大物になります。私が剣道を教えます。

乙女は女性ですが、剣道、馬術、弓術、なんでもござれでした。

イヤーッ

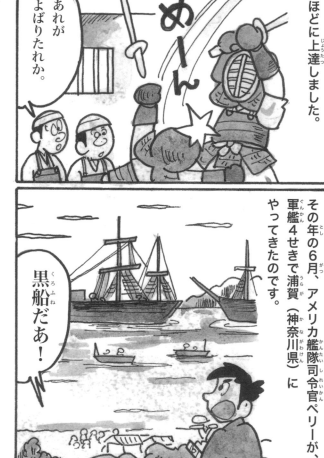

あれがよばりたれか。

めーん

2年後、竜馬は剣術道場に通いはじめました。やがてかなう者がいなくなるほどに上達しました。

父上、腕をみがきに江戸に行きたいのです。

19歳のとき、北辰一刀流の道場に入門しました。

その年の6月、アメリカ艦隊司令官ペリーが、軍艦4せきで浦賀（神奈川県）にやってきたのです。

黒船だあ！

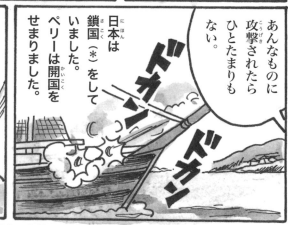

あんなものに攻撃されたらひとたまりもない。

日本は鎖国（*）をしていました。ペリーは開国をせまりました。

ドカーン ドカン

日本中で攘夷運動（外国の侵入を追いはらう運動）がおこりました。

その通りだ。

＊鎖国…国を閉ざして、外国との交易や交通を断つこと。当時の日本は、長崎で中国・オランダのみと交流をもった。

剣道修行をおえ、1年数か月ぶりに土佐に帰りました。このとき、河田小竜と出会ったのです。

絵師ですが知識家で、外国の情勢にくわしい人でした。

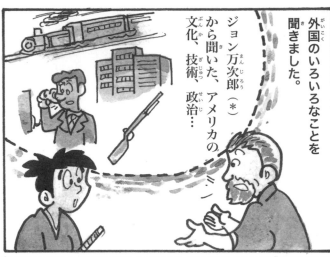

ジョン万次郎（＊）から聞いた、アメリカの文化、技術、政治…

外国のいろいろなことを聞きました。

知らなかった。世界はそんなに進んでいたのか。

今、日本はひとつになって外国に立ち向かわねばならない。

はい。

これはアメリカが大もうけするしくみになっていました。

そのあと、オランダ、ロシア、イギリス、フランスとも、同じような条約が結ばれました。

アッハッハ

江戸に出て2年になろうとする1858年、幕府とアメリカの間で日米修好通商条約が結ばれました。

剣術だけではなく、世界の動きを江戸でたしかめたいんだ。

22歳のとき、また江戸に出ます。

これをすすめたのが幕府の大老井伊直弼でした。反対する大名をおさえこみ、吉田松陰など、たくさんの人々を処刑しました。

井伊直弼

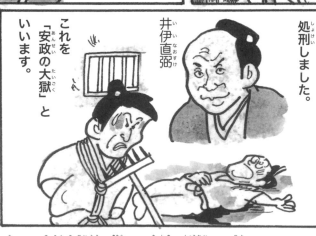

これを「安政の大獄」といいます。

日本がひとつにならなければいけないときに…

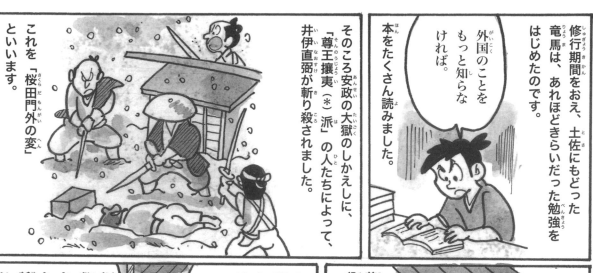

修行期間をおえ、土佐にもどった竜馬は、あれほどきらいだった勉強をはじめたのです。

外国のことをもっと知らなければ。

本をたくさん読みました。

そのころ安政の大獄のしかえしに、「尊王攘夷（＊）派」の人たちによって、井伊直弼が斬り殺されました。

これを「桜田門外の変」といいます。

28歳のとき、また江戸に行き、勝海舟の家に行きました。

尊王攘夷派から見れば、幕府の役人である勝海舟は敵です。

あなたは開国主義者だそうですね。

私を殺しにきたのか。まあ、話をしようじゃないか。

これからは海の時代です。

自分の船をもって航海術を学び、外国と商売をして、もうけて日本を守る海軍をつくるべきです。

うむ。

もう幕府とか朝廷とか言っている場合ではなく、日本という国として考えるときだ。

外国のすぐれているところを取り入れなければ日本はほろんでしまう。

ここで航海術を学びました。

神戸に海軍塾をつくるため、江戸と大坂（大阪）を船で何度も行き来しました。

私を弟子にしてください。

＊ 尊王攘夷…将軍よりも天皇を尊び、外国の侵入をゆるさない考え。

この海は世界のすべてにつながっている。

やっと夢が実現した。

こうして神戸海軍操練所がつくられましたが、よく年、幕府によって廃止されてしまいました。

ところで、当時力を持っていた長州藩（山口県）と薩摩藩（鹿児島県）は、とても仲が悪かったのです。

薩摩藩
西郷隆盛

長州藩
桂小五郎
（木戸孝允）

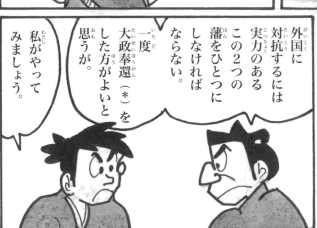

外国に対抗するには実力のあるこの2つの藩をひとつにしなければならない。

一度、大政奉還（＊）をした方がよいと思うが。

私がやってみましょう。

あ〜いそがしい。

31歳のとき、物資を買い、船でお金をかせぐ「亀山社中」を作りました。

この「亀山社中」は薩摩と長州を仲直りさせる大きな役割を果たしました。

1866年1月、薩摩藩の屋敷で竜馬の立ち会いの元、薩長同盟が結ばれたのです。

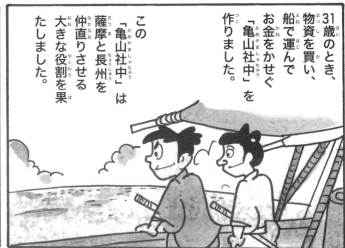

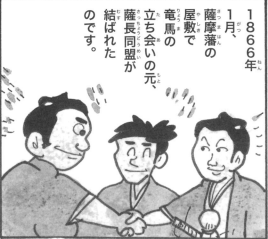

＊大政奉還…将軍がもっている政治の実権を朝廷（天皇）に返すこと。

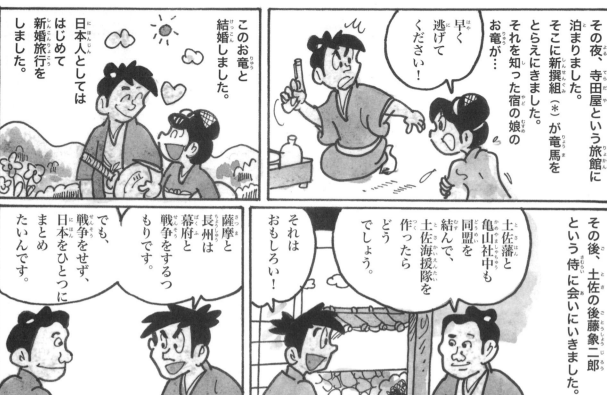

その夜、寺田屋という旅館に泊まりました。そこに新撰組（＊）が竜馬をとらえにきました。それを知った宿の娘のお竜が…

早く逃げてください！

このお竜と結婚しました。日本人としてははじめて新婚旅行をしました。

その後、土佐の後藤象二郎という侍に会いにいきました。

土佐藩と亀山社中も同盟を結んで、土佐海援隊を作ったらどうでしょう。

それはおもしろい！

薩摩と長州は幕府と戦争をするつもりです。でも、戦争をせず、日本をひとつにまとめたいんです。

竜馬は船の中で、8つの新しい政策を後藤象二郎に話しました。これを「船中八策」といいます。

それは現代の議会制民主主義にもつながるものです。

わかった。殿（山内豊信）にたのんで、将軍に政権を朝廷にかえすようたのんでみよう。

1867年10月、15代将軍徳川慶喜が政権を朝廷に返しました。これを大政奉還といいます。

こうなるまでの竜馬の努力はたいへんなものでした。

その年の11月15日近江屋という旅館の2階で、何者かに暗殺されてしまいました。竜馬 33歳でした。

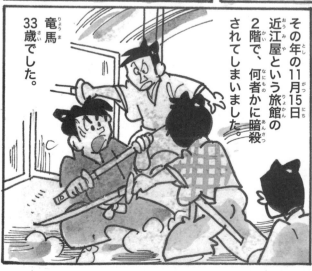

＊新撰組…江戸幕府の警備隊。近藤勇など、武芸にすぐれた浪士が集まっていた。

インド独立運動の指導者

イギリスの植民地だったインドを「無抵抗主義」により独立に導いた。「インド独立の父」と呼ばれています。

甘地

ガンジー

モーハンダース・ガンジー

インド生まれ

生まれた年
1869年
なくなった年
1948年(78歳)

ガンジーが使っていたそまつなベッド

ガンジーはインドの裕福な商家に生まれました。

そのころインドはイギリスの植民地でした。

ガンジーがこどものころです。

これは12時15分よ。3時じゃないわ。

あっはっはははは

勉強もイマイチ、無口で内気なこどもでした。

い…いや、ぼく帰る。

いっしょに遊ぼうよ。

ちなみに、62年間の結婚生活を送りました。

でも、13歳という若さで結婚しました。

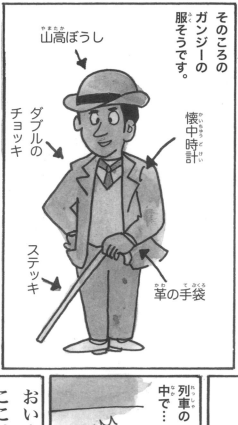

18歳のとき、イギリスのロンドンに留学して、法律の勉強をしました。

そのころのガンジーの服そうです。

山高ぼうし

懐中時計

ダブルのチョッキ

革の手袋

ステッキ

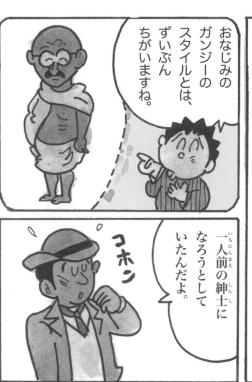

おなじみのガンジーのスタイルとは、ずいぶんちがいますね。

一人前の紳士になろうとしていたんだよ。

コホン

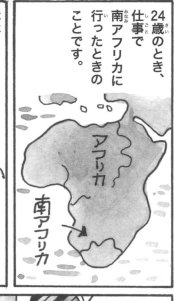

24歳のとき、仕事で南アフリカに行ったときのことです。

アフリカ

南アフリカ

列車の中で…

おい！ここは一等車だ。インド人は貨物列車に行け！

ぼく、ちゃんとキップを持っています。

そんなことは関係ない！

ここは白人しか乗っちゃいけないんだ。そういう決まりなんだ。

そんな…

そんなのまだいいよ。ここ南アフリカでインド人は…

働け

肌の色のちがいで差別するなんて！

私は人種差別と戦うぞ！

弁護士のくせに法律にしたがわないとは！タイホするぞ！

まちがった法律にしたがうことはない。

人種差別には暴力を使わず、

静かに抵抗しよう。

私をタイホしてくれ。

私も。

刑務所はインド人でいっぱいになってしまいました。

これがはじめての「不服従（権力にしたがわないこと）」の戦いです。

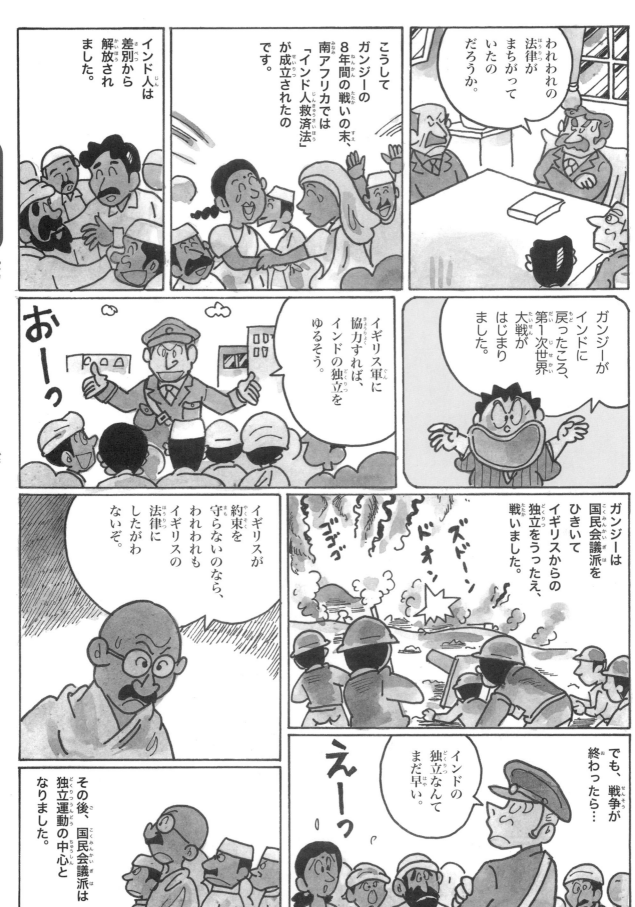

われわれの法律がまちがっていたのだろうか。

こうしてガンジーの8年間の戦いの末、南アフリカでは「インド人救済法」が成立されたのです。

インド人は差別から解放されました。

イギリス軍に協力すれば、インドの独立をゆるそう。

ガンジーがインドに戻ったころ、第1次世界大戦がはじまりました。

ガンジーは国民会議派をひきいてイギリスからの独立をうったえ、戦いました。

イギリスが約束を守らないのなら、われわれもイギリスの法律にしたがわないぞ。

でも、戦争が終わったら…

インドの独立なんてまだ早い。

えーっ

その後、国民会議派は独立運動の中心となりました。

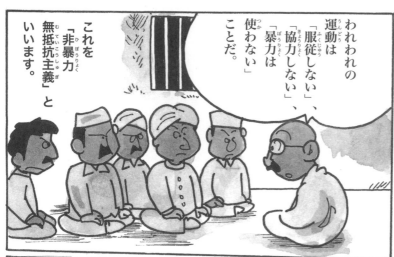

イギリスはさらにひどい法律を作り、インド人から重い税金をとりたてました。

われわれの運動は「服従しない」、「協力しない」、「暴力は使わない」ことだ。

これを「非暴力無抵抗主義」といいます。

みんなに呼びかけ、町中の仕事をいっせいに休みました。

ある期間、何も食べない「断食」をしました。

イギリスの製品を買わず、自分たちで糸をつむぎ、布をつくりました。

いくら暴力をうけても、抵抗しませんでした。

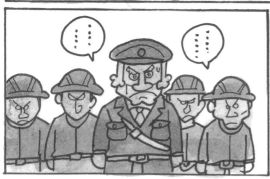

このため、ガンジーは何回も牢屋に入れられました。

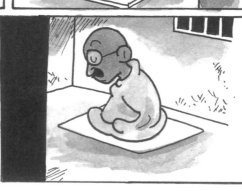

1930年、ガンジー61歳のとき、「塩の行進」が行われました。

これは、イギリス政府による「塩税」に反対し、ガンジーと弟子たちが24日間かけて385キロの道を、海をめざして歩きつづけたのです。

沿道の人びとは、よく花びらをまいて歓迎しました。

この行動により、よく年、インド人による塩製造が自由になりました。

こうしたガンジーの姿が、インド人の心を1つにしたのです。

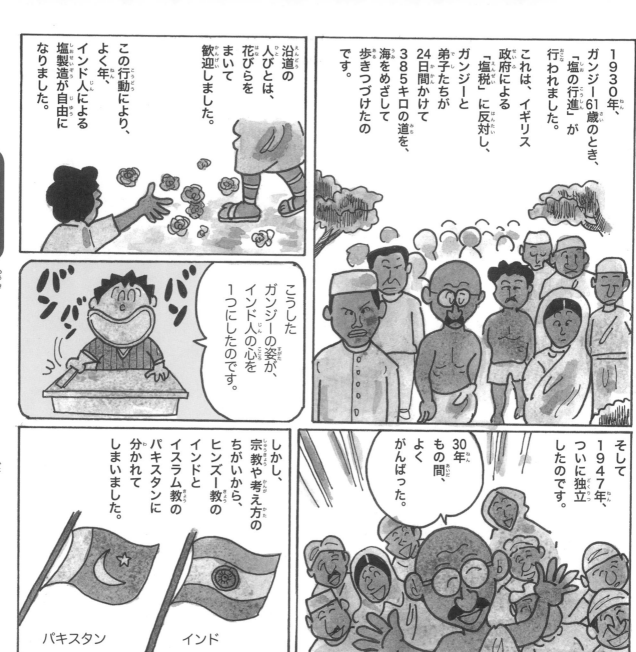

そして1947年、ついに独立したのです。

30年もの間、よくがんばった。

しかし、宗教や考え方のちがいから、ヒンズー教のインドとイスラム教のパキスタンに分かれてしまいました。

パキスタン　インド

独立したよく年、ガンジーはヒンズー教徒によって暗殺されました。

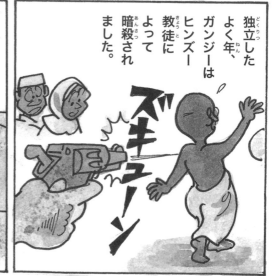

ズキューン！

ガンジーは国葬として火葬にされ、その遺灰はヤムナー川とガンジス川にまかれました。

ニューデリーには黒大理石で作られたお墓があります。いつも花につつまれています。

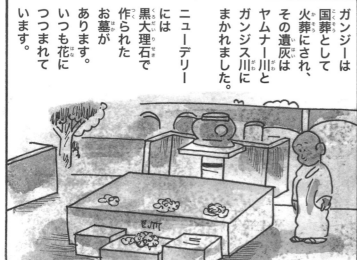

数々の名曲を生み出した偉大な作曲家

耳が聞こえなくなるというハンディキャップをのりこえ、古典派音楽を完成し、ロマン派音楽の道を開きました。

貝多芬 ベートーベン

ルートビヒ・バン・ベートーベン

ドイツ生まれ

生まれた年
1770年

なくなった年
1827年(56歳)

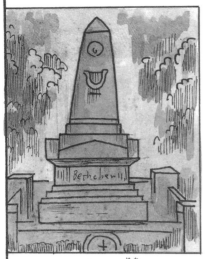

ベートーベンの墓

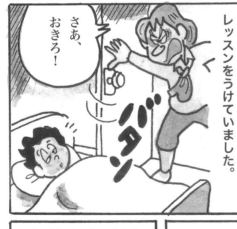

4歳のころから、毎日、ベートーベンは父のきびしいレッスンをうけていました。

さあ、おきろ！

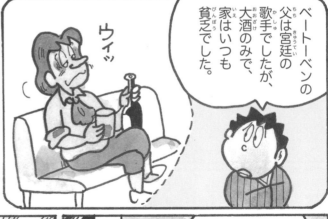

ベートーベンの父は宮廷の歌手でしたが、大酒のみで、家はいつも貧乏でした。

ウィッ

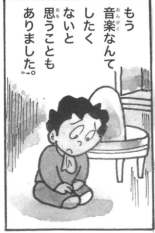

もう音楽なんてしたくないと思うこともありました。

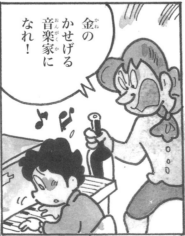

金のかせげる音楽家になれ！

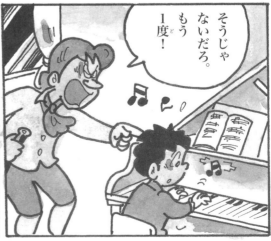

そうじゃないだろ。もう1度！

ベートーベンは成長しましたが、家はまだ貧乏なままでした。

私が働いて、2人の弟と、病気のお母さんのめんどうをみなくては…

12歳のころ、お金持ちの家のピアノ教師になり、その娘エレオノーレに恋をしました。

14歳のとき、宮廷のオルガン奏者になります。

16歳のとき、音楽家を夢見て、芸術の街、ウィーンに旅立ちます。

私の演奏を聞いてください。

う～む、この少年は将来有名な音楽家になるぞ。

こう言ったのはモーツァルトでした。

そして、モーツァルトの先生であるハイドンに作曲を教わりました。

すばらしい！

パチパチパチ

成功への階段をのぼっていたとき、

30歳のころ、大きな不幸がおそいかかりました。

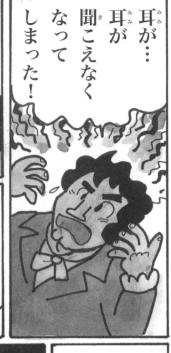

耳が…
耳が
聞こえなく
なって
しまった！

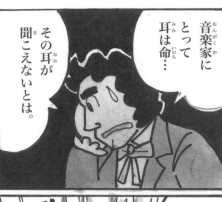

音楽家に
とって
耳は命…

その耳が
聞こえないとは。

私はどうしたら
よいのだ。

ベートーベンは
ハイリゲン
シュタット
という
緑が豊かで
静かな町で
静養しました。

やはり
だめだ。
自殺
しよう。

一晩
かかって
遺書を
書きました。

でも、その次の日の朝…

なんて
きれいな
朝なんだ。
希望に
あふれて
いる。

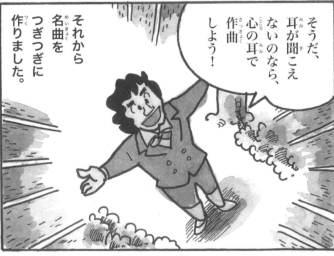

そうだ、
耳が聞こえ
ないのなら、
心の耳で
作曲
しよう！

それから
名曲を
つぎつぎに
作りました。

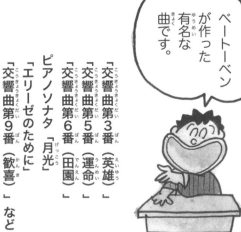

ベートーベン
が作った
有名な
曲です。

「交響曲第3番（英雄）」
「交響曲第5番（運命）」
「交響曲第6番（田園）」
ピアノソナタ「月光」
「エリーゼのために」
「交響曲第9番（歓喜）」など

やがて、わずかに聞こえていた耳はまったく聞こえなくなり、演奏の指揮ができなくなりました。

しかし1824年、ウィーンのケントナール劇場で『交響曲第9番（歓喜）』の発表会のとき、ふたたび指揮台にのぼりました。

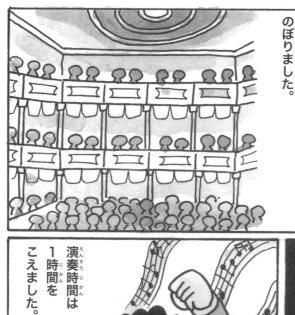

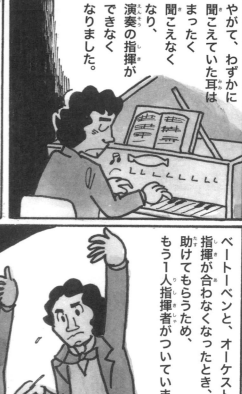

ベートーベンと、オーケストラの指揮が合わなくなったとき、助けてもらうため、もう1人指揮者がついています。

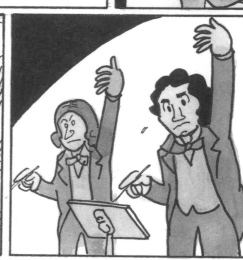

演奏時間は1時間をこえました。

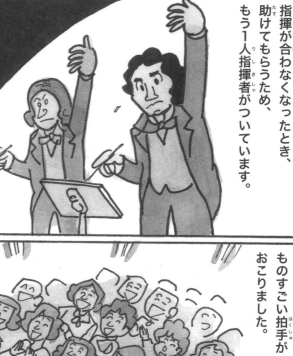

演奏が終わると、ものすごい拍手がおこりました。

でも、耳の不自由なベートーベンにはそれがわかりません。

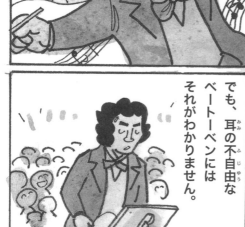

いつもなら3回のアンコールを5回もして、その声援に応えたのです。

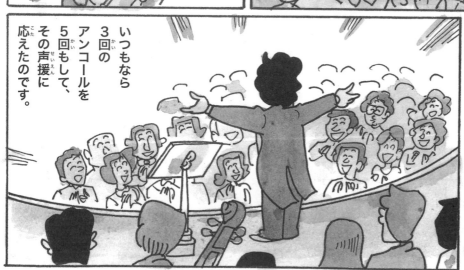

「アンネの日記」を書いた少女

第2次世界大戦中、かくれ家で生活していた13歳から15歳までの2年間に書きつづられた日記です。

安妮・法蘭克

アンネ・フランク

アンネリース・マリア・フランク

ドイツ生まれ

生まれた年
1929年
なくなった年
1945年(15歳)

アンネが
住んでいた部屋

母 エーディット

父 オットー

姉 マルゴー

アンネ

アンネはドイツの都市フランクフルトでユダヤ人のこどもとして生まれました。

ハッピ～バースデイ

ナチス（国家社会主義ドイツ労働党）を率いるヒトラーが首相となり、ユダヤ人への迫害がひどくなったのです。

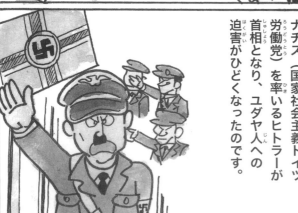

しかし、家族の幸せは長くつづきませんでした。

はい チーズ

ドイツ民族は世界で一番すぐれた民族だ。

こんなに景気が悪いのはユダヤ人のせいだ。

ユダヤ人の店をこわせーっ！

ここにいては危険だ。

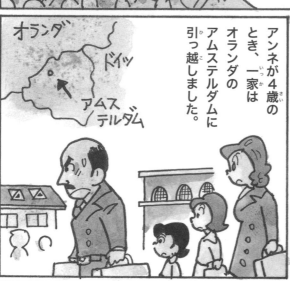

アンネが4歳のとき、一家はオランダのアムステルダムに引っ越しました。

小学校高学年になったアンネは友だちがたくさんできました。

読書が好きで、いろいろなことを空想して楽しむ、そんな女の子でした。

1939年9月1日、第2次世界大戦がはじまりました。

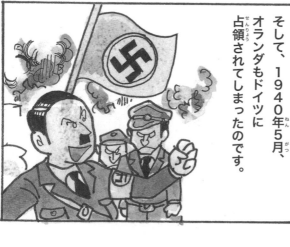

そして、1940年5月、オランダもドイツに占領されてしまったのです。

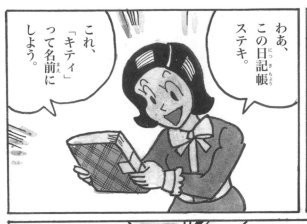
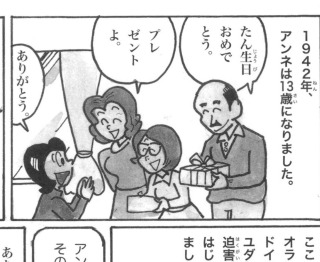

1942年、アンネは13歳になりました。

たん生日おめでとう。

プレゼントよ。

ありがとう。

わあ、この日記帳ステキ。

これ、「キティ」って名前にしよう。

ここオランダでも、ドイツによるユダヤ人の迫害がはじまりました。

アンネの家でも、その年の7月…

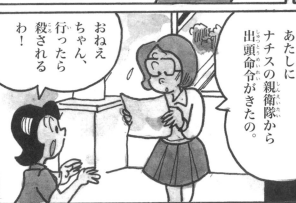
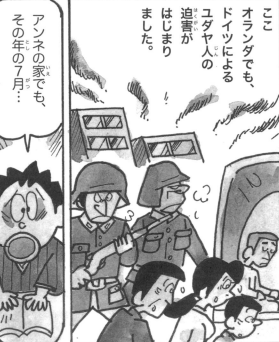

あたしにナチスの親衛隊から出頭命令がきたの。

おねえちゃん、行ったら殺されるわ！

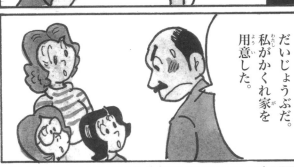

だいじょうぶだ。私がかくれ家を用意した。

きっと、ナチスは遠くに逃げたと思うだろう。まさか、こんなに近くにいるとは思わない。そこが狙いだ。

ここってパパの会社じゃない。

ここだ。

気づかれないように…

ザーッ

いいか。カーテンはぜったいに開けてはいけない。

歩くときも静かに。ここに人がいることを知られないようにしよう。

はい。

食べ物は事務所の人が運んでくれる。

これから一歩も外に出られないのね…

さようなら、外の世界。

これから、このかくれ家におこったことを日記に書いておこう。

それからファン・ペルスさん一家、フリッツ・ペッファーさんがきて、いっしょに暮らすことになりました。

ある日のことです。

かくれ家の下の階は倉庫でした。

倉庫にどろぼうが入った！

警察が調べにきて、かくれ家が見つかってしまったら…

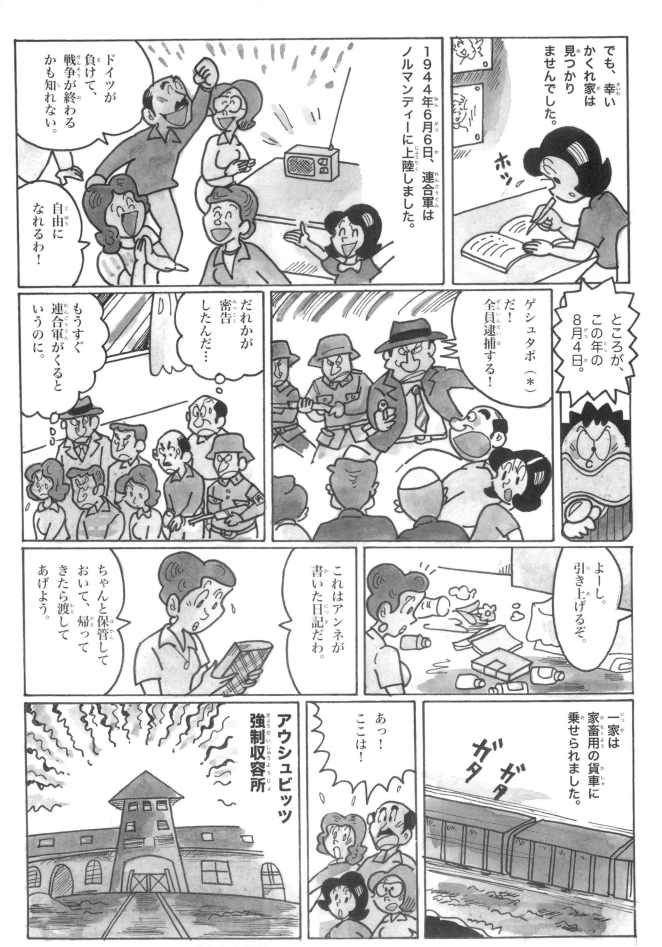

ここは「絶滅収容所」とも呼ばれていました。

体の弱い人はガス室に入れられて殺されました。

残った人も、死ぬまで働かされます。

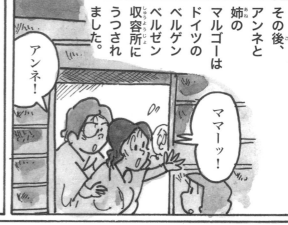

その後、アンネと姉のマルゴーはドイツのベルゲンベルゼン収容所にうつされました。

アンネ！

ママーッ！

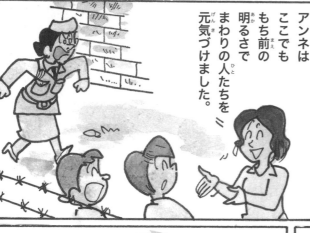

アンネはここでももち前の明るさでまわりの人たちを元気づけました。

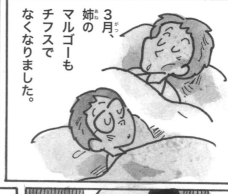

お母さんは1945年1月、アウシュビッツで病死しました。

3月、姉のマルゴーもチフスでなくなりました。

2人の後を追うように、アンネも終戦を前にして同じ3月になくなりました。

このときわずか15歳でした。

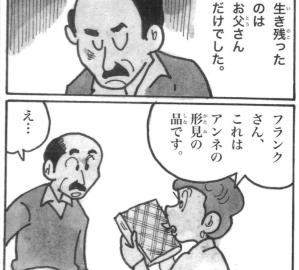

生き残ったのはお父さんだけでした。

フランクさん、これはアンネの形見の品です。

え…

アンネの書いた日記はユダヤ人への差別やファシズム（＊）、戦争を告発する書物として父の手で出版されたのです。

アンネ・フランク　苦しくても望みを捨てずにがんばった人

　＊ファシズム…国家主義的社会主義を強調しつつ、対外侵略政策をとる独裁体制。

日本を代表する細菌学者

やけどを治してもらって医学を志し、アメリカで名を上げ、アフリカで黄熱病の研究をしました。

野口英世

福島県生まれ

生まれた年
1876年
なくなった年
1928年(52歳)

英世が使っていたけんび鏡

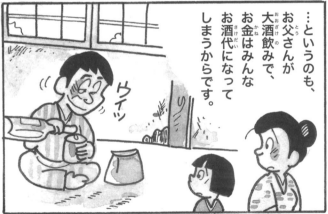

…というのも、お父さんが大酒飲みで、お金はみんなお酒代になってしまうからです。

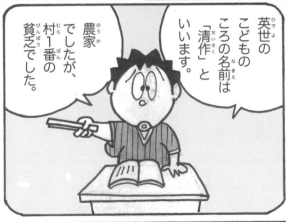

英世のこどものころの名前は「清作」といいます。

農家でしたが、村1番の貧乏でした。

清作が1歳半のときです。

ウワーン

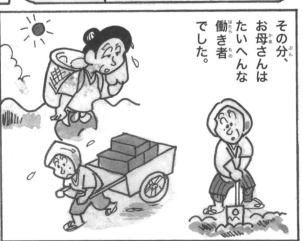

その分、お母さんはたいへんな働き者でした。

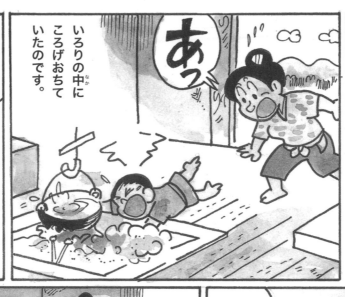

ああ、左手が大やけどを！

いろりの中にころげおちていたのです。

清作ーっ

村には医者はいません。

町から医者を呼ぶお金もありません。

お母さんが悪かったんだよ。

ごめんね、ごめんね。

1か月もすると、手はよくなってきました。

それこそ、顔の形が変わってしまうほどでした。

お母さんは夜も寝ないで看病をしました。

でも、指はまがったままくっついてしまいました。

でも、家が貧しく、また、手に障害があるのでいじめられました。

やがて清作は小学校に通うようになりました。

53

やーい。左手で石を投げてみろーっ!

貧乏（びんぼう）ーっ!

手（て）んぼうーっ!

（手（て）が棒（ぼう）のようになっているので）

あっはっは

くやしいなぁ…

お母（かあ）さんはあいかわらず朝（あさ）から晩（ばん）まで働（はたら）きどおしでした。

お母（かあ）さん、ぼくも働（はたら）くよ。

いいかい、清作（せいさく）。よくお聞（き）き。

お前（まえ）は手（て）が悪（わる）いから、体（からだ）を使（つか）う仕事（しごと）はできない。母（かあ）さんが働（はたら）くから、お前（まえ）は勉強（べんきょう）しておくれ。

うん！わかった。

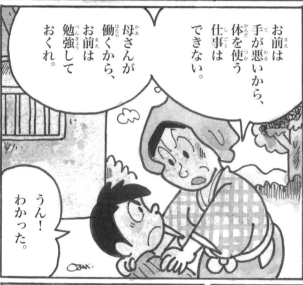

はじめはあまりいい成績（せいせき）ではありませんでした。

でも、一生（いっしょう）けんめい勉強（べんきょう）して…

卒業（そつぎょう）のときには1番（ばん）になりました。

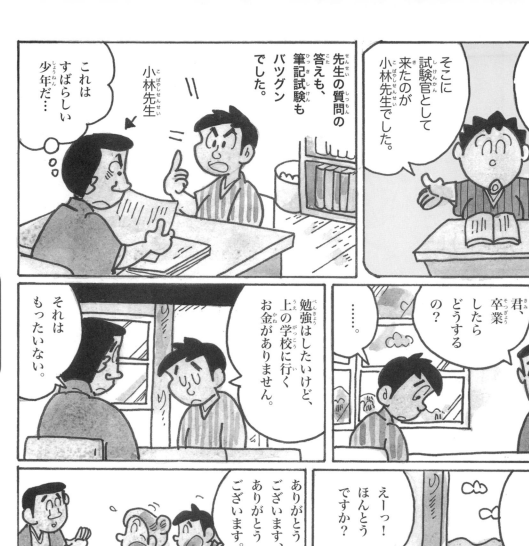

そのころ小学校には卒業試験がありました。

そこに試験官として来たのが小林先生でした。

先生の質問の答えも、筆記試験もバツグンでした。

小林先生

これはすばらしい少年だ…

君、卒業したらどうするの？

……。

勉強はしたいけど、上の学校に行くお金がありません。

それはもったいない。

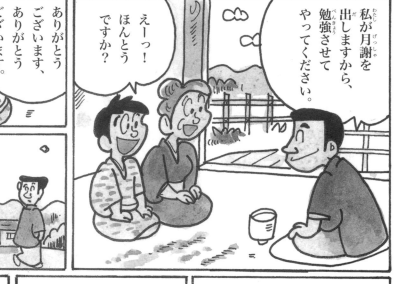

私が月謝を出しますから、勉強させてやってください。

えーっ！ほんとうですか？

ありがとうございます、ありがとうございます。

世の中には、あんなやさしい人もいるんだねぇ。

しかし、あの手を治してあげられないものだろうか…

高等小学校でも成績はバツグンでした。

毎日8キロほどの道を歩いて通いました。

どうぞ。

先生たち、
聞いて
ください。

清作の
手術費用の
カンパを
おねがい
したいん
です。

そのころと
しては大金の
10円を集め
ました。

こんな
ことまで
していた
だいて…

町に、今、
評判の医者が
います。

だいじょうぶ、
治りますよ。

くっついていた
指ははなれ、
3週間もすると
動くように
なり
ました。

成功
です。

渡辺先生

こうして
清作は
医学を
志したので
あります。

自分も
医者になって、
困っている人を
助けよう！

医学の力は
なんて
すばらしい
んだ！

よかった
よかった。

そして、たいへんな努力をして、わずか21歳で医者になりました。

このころ小林先生の奥さんが重い病気にかかりました。

清作は1か月も看病をして、しだいによくなりました。

少しは恩返しができたかな…

このとき、小林先生に「英世」という名前をつけてもらいました。

その後アメリカに渡り、毒ヘビの研究をして、世界的に有名になりました。

ロックフェラー医学研究所の部長になり…

梅毒スピロヘータの研究を完成させました。

黄熱病（＊）がはやっているんだ。

黄熱病の研究を10年もつづけ、アフリカのガーナに出かけました。

やったぞ！病原体を発見したぞ！

しかし、皮肉にも英世自身がこの病気にかかり、52歳でなくなってしまったのです。

＊黄熱病…突然高熱を出し、頭痛や腰痛、黄疸、嘔吐などが起こり、死亡率が高い伝染病。

三重苦に負けずに
障害者のためにつくした

世界中の、自分と同じような障害者に「希望は人を成功に導く信仰です」とはげましつづけました。

ヘレン・ケラー

海倫・凱勒

ヘレン・アダムス・ケラー

アメリカ生まれ

生まれた年
1880年
なくなった年
1968年(87歳)

サリバン先生の働きを象徴する記念碑

そんなヘレンの家に家庭教師としてやってきたのがサリバン先生でした。

まだ20歳という若さでした。

ヘレン・ケラーは1歳半のとき病気がもとで目も見えない、耳も聞こえない体になってしまいました。

よろしくお願いします。

こちらこそ。

でも14歳のときに目の手術をうけ成功し、勉強にはげんだのでした。

サリバン先生は生まれつき目が不自由でした。

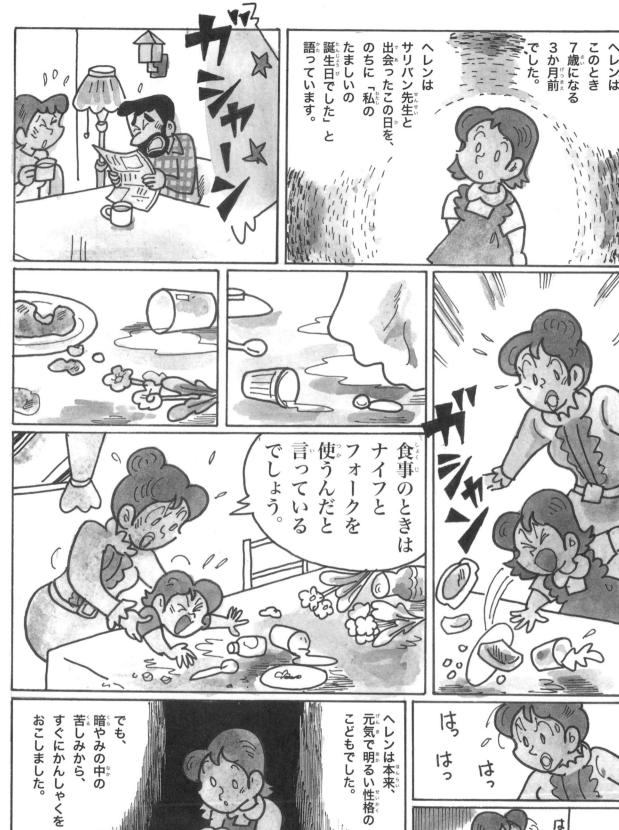

ヘレンはこのとき7歳になる3か月前でした。

ヘレンはサリバン先生と出会ったこの日を、のちに「私のたましいの誕生日でした」と語っています。

食事のときはナイフとフォークを使うんだと言っているでしょう。

ヘレンは本来、元気で明るい性格のこどもでした。

でも、暗やみの中の苦しみから、すぐにかんしゃくをおこしました。

はっ はっ

は

かわいそうな子だから、甘やかして育ててしまったのかもしれません。

そこで、ときにはきびしくしつけをしなければならないこともあったのです。

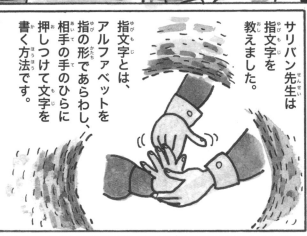

サリバン先生は指文字を教えました。

指文字とは、アルファベットを指の形であらわし、相手の手のひらに押しつけて文字を書く方法です。

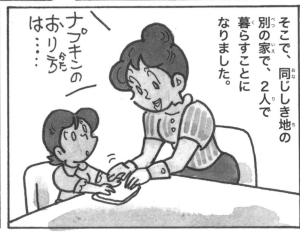

そこで、同じしき地の別の家で、2人で暮らすことになりました。

ナプキンのおり方は……。

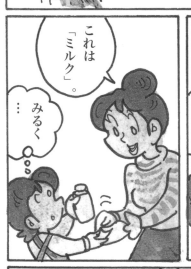

これは「ミルク」。

みるく……

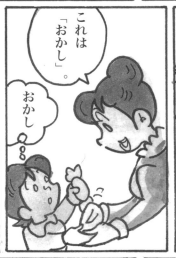

これは「おかし」。

おかし

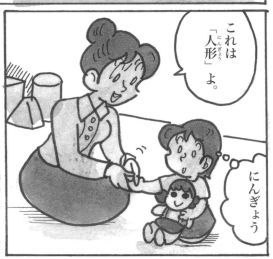

これは「人形」よ。

にんぎょう

すばらしい！

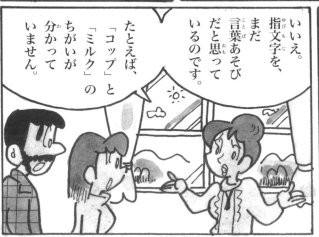

たとえば、「コップ」と「ミルク」のちがいが分かっていません。

いいえ。指文字を、まだ言葉あそびだと思っているのです。

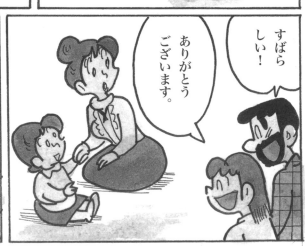

ありがとうございます。

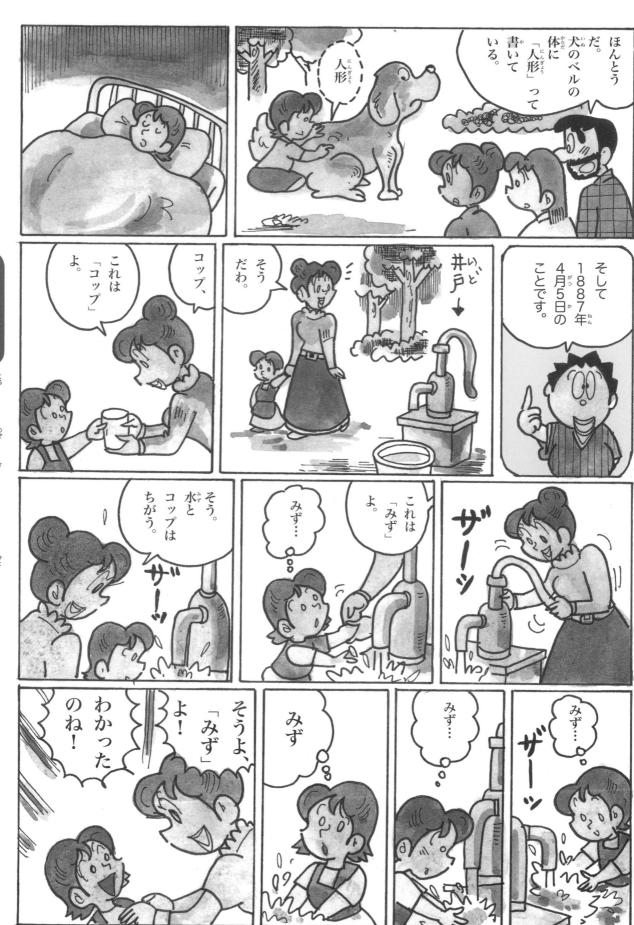

ほんとうだ。犬のベルの体に「人形」って書いている。

「人形」

そして1887年4月5日のことです。

これは「コップ」よ。

コップ、

そうだわ。

←井戸

そう。水とコップはちがう。

これは「みず」よ。

みず…

ザーッ

そうよ、「みず」よ！わかったのね！

みず

みず…

みず…

ザーッ

あなたは？

これは「地面」よ。

じめん…

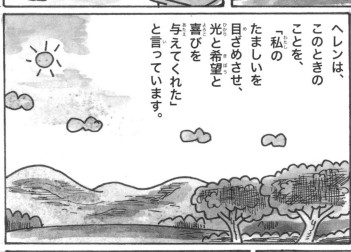

ヘレンは、このときのことを、「私のたましいを目ざめさせ、光と希望と喜びを与えてくれた」と言っています。

「せんせい」よ。

せんせい！

サリバン先生といっしょうけんめい勉強しました。

こうして言葉をおぼえ、指文字でどんどん会話ができるようになりました。

また、点字でいろいろな本を読めるようにもなりました。

私のこれからの人生は、目や体の不自由な人のためにささげよう。

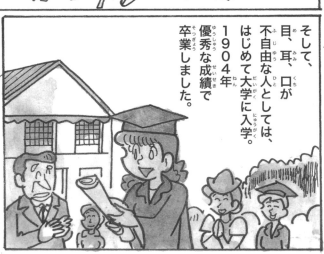

そして、目、耳、口が不自由な人としては、はじめて大学に入学。1904年優秀な成績で卒業しました。

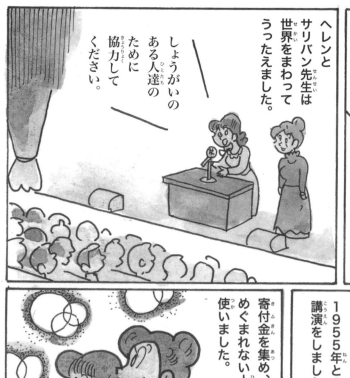

なお、ヘレンにサリバン先生を紹介したのは、電話を発明したグラハム・ベルです。ヘレンが福祉の道に進んだのも、ベルの助言があったのです。

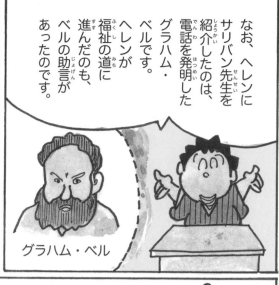

グラハム・ベル

ヘレンとサリバン先生は世界をまわってうったえました。

「しょうがいのある人達のために協力してください。

寄付金を集め、めぐまれない人たちのために使いました。

日本にも1937年、1948年、1955年と3回おとずれ、講演をしました。

世界中の人が、ヘレンを『奇跡の人』とたたえました。

ヘレンの最後の言葉です。

「みなさんの持っているランプの明かりを高くかかげ、めぐまれない人の道を明るく照らしてください。みなさんの温かい愛の光に照らされたとき、すべての不幸な人たちに真の幸福がおとずれるのです。」

1968年6月1日、自宅でなくなりました。87歳でした。

とんちで有名な禅宗のお坊さん

飢えや病気に苦しむ人びとの中に入り、仏の教えを説き、反対に、ぜいたくに暮らす人びとをやりこめました。

一休が晩年暮らした酬恩庵

一休

一休宗純

京都府生まれ

生まれた年
1394年
なくなった年
1481年(87歳)

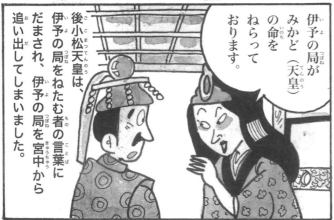

後小松天皇は、伊予の局をねたむ者の言葉にだまされ、伊予の局を宮中から追い出してしまいました。

伊予の局がみかど(天皇)の命をねらっております。

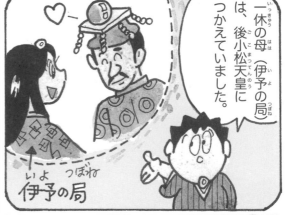

一休の母(伊予の局)は、後小松天皇につかえていました。

伊予の局

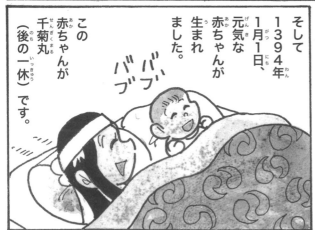

この赤ちゃんが千菊丸(後の一休)です。

そして1394年、1月1日、元気な赤ちゃんが生まれました。

バブバブ

近くの村にひっそり暮らすことになりました。

千菊丸は元気いっぱい育ちました。

しかし

将軍様があなたをお寺に入れろと…

入れないと命をうばうと…

えーっ

ここからきびしい修行がはじまりました。

朝4時に起床。

京都伏見近くにある安国寺に入りました。このときわずか5歳でした。千菊丸は「周建」という名前をもらいました。

りっぱなお坊さんになっておくれ。

母上…

食事はそまつなものを1日に2回。

廊下、庭、お墓のそうじ。

お経の勉強。

こ…これはこどもがなめると毒になるのじゃ。

おしょう様、何をなめているのですか?

一休のとんち話は江戸時代の本に書かれたもので、作り話も多いのです。

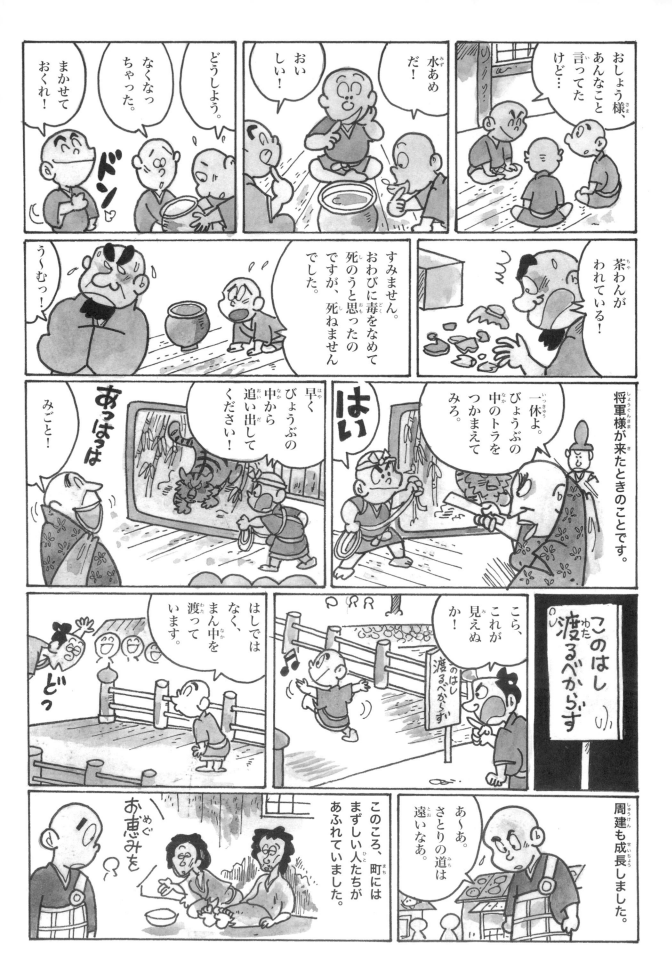

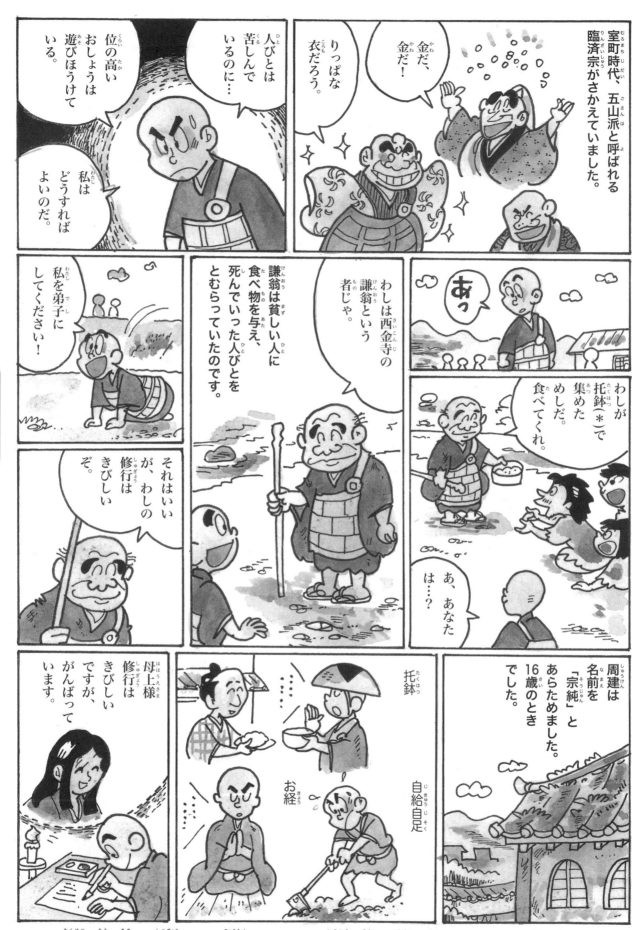

室町時代、五山派と呼ばれる臨済宗がさかえていました。

金だ、金だ！

りっぱな衣だろう。

人びとは苦しんでいるのに…

位の高いおしょうは遊びほうけている。

私はどうすればよいのだ。

私を弟子にしてください！

謙翁は貧しい人に食べ物を与え、死んでいった人びとをとむらっていたのです。

わしは西金寺の謙翁という者じゃ。

あっ

それはいいが、わしの修行はきびしいぞ。

わしが托鉢（＊）で集めためしだ。食べてくれ。

あ、あなたは…？

周建は名前を「宗純」とあらためました。16歳のときでした。

托鉢

自給自足

お経

母上様
修行はきびしいですが、がんばっています。

＊托鉢…僧や尼が、修行のために経文をとなえながら家々を回り、米やお金などのほどこしを鉢に受けること。

4年間の修行の後、謙翁おしょうがなくなってしまいました。

おしょうさまーっ

死んだら楽になれるかも…

宗純はぬけがらのようになってしまいました。

私はこれからどうしたらよいのだろう…

フラフラ

死んではいけません。

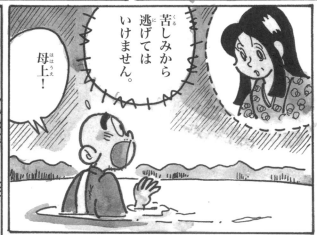

苦しみから逃げてはいけません。

母上！

そうだ。自分を見失うところだった…

その足で母に会いに行きました。実に16年ぶりの再会でした。

それから堅田という村に住む華叟おしょうに弟子入りしました。

1420年5月20日、湖上でカラスの鳴き声を聞いてさとりを開きました。27歳のときでした。

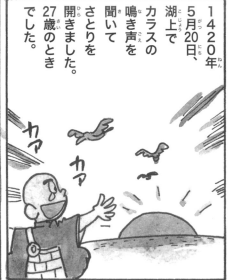

カァ
カァ

華叟おしょうから「一休」という道号（＊）をさずかり、旅に出ました。

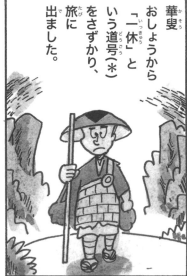

＊道号…お坊さんが本名の他につける名前。

68

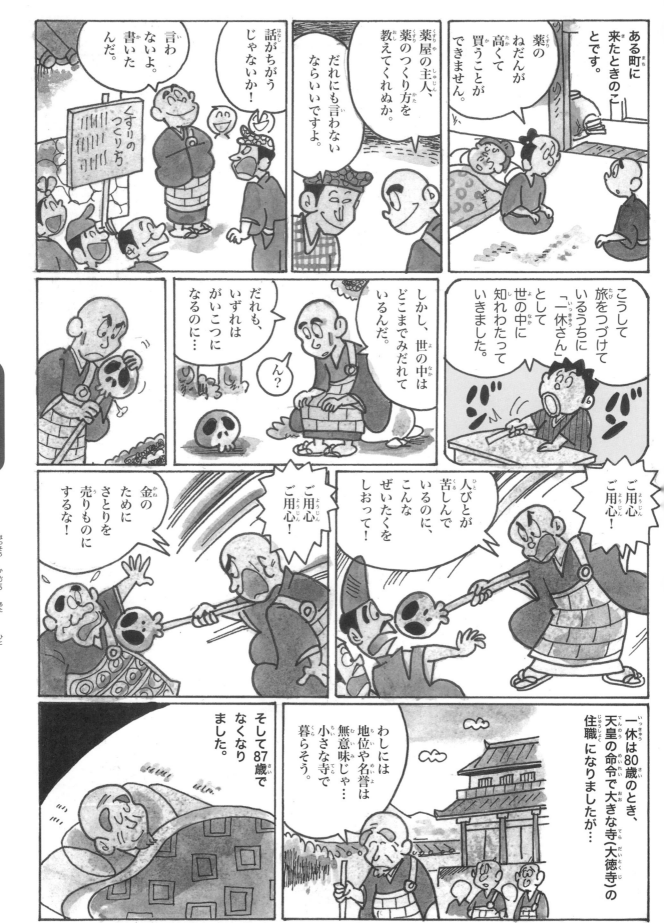

ある町に来たときのことです。

薬のねだんが高くて買うことができません。

薬屋の主人、薬のつくり方を教えてくれぬか。

だれにも言わないならいいですよ。

話がちがうじゃないか！

言わないよ。書いたんだ。

くすりのつくりち

こうして旅をつづけているうちに世の中に「一休さん」として知れわたっていきました。

しかし、世の中はどこまでみだれているんだ。

だれも、いずれはがいこつになるのに…

ん？

ご用心ご用心！

人びとが苦しんでいるのに、こんなぜいたくをしおって！

ご用心ご用心ご用心！

金のためにさとりを売りものにするな！

一休は80歳のとき、天皇の命令で大きな寺（大徳寺）の住職になりましたが…

わしには地位や名誉は無意味じゃ…小さな寺で暮らそう。

そして87歳でなくなりました。

大きな愛と、さとりの境地

富や名声にこだわらず、自然を愛し、こどもと遊んだ清貧（貧乏だが心が清らか）なお坊さん。

良寛

良寛
山本栄蔵

越後（新潟県）
生まれ

生まれた年
1758年
なくなった年
1831年(72歳)

良寛はこんな感じの字を書きました。

良寛は裕福な名主のこどもとして生まれ、何不自由なく暮らしていました。

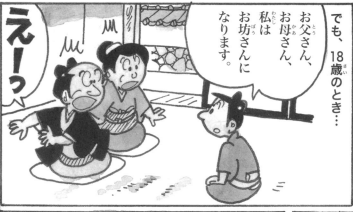

でも、18歳のとき…

お父さん、お母さん、私はお坊さんになります。

えーっ

私は人づきあいが苦手なので、名主にはむきません。

それから20年、仏の道を求めて国々を旅しました。

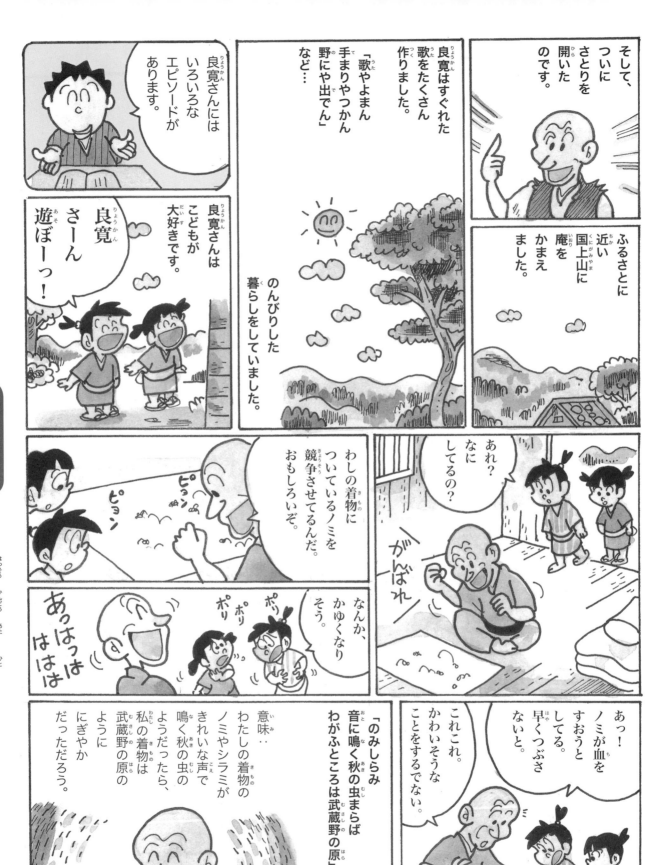

良寛

ユニークな発想で感動を与えた人

ふーん。こんな小さな虫の命も大切にするんだね。

良寛さんは字がとっても上手でした。

あれ？またへんなことをしている…

空にむかって大きな字を書いて練習すると、字が上手になるぞ。

わしは、もう何十年もやっている。

そうそう。

今日はかくれんぼをしよう。

わーい

ウフフフフフ。

いつまでたっても良寛さんは見つかりません。

日もくれてきたし、帰ろうか。

うん。

そのよく朝…

ガサ ガサ ガサ

ギクッ

しっ！静かに。こどもたちに見つかってしまう。

夜の間ずーっとそうして？

あきれた。

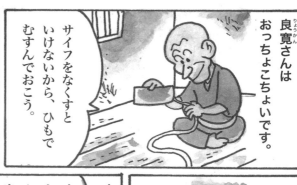

良寛さんはおっちょこちょいです。

サイフをなくすといけないから、ひもでむすんでおこう。

あの～、良寛さん。

はいな。

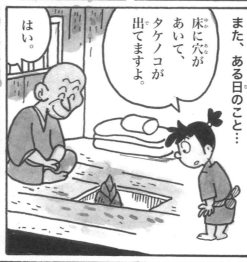

また、ある日のこと…

床に穴があいて、タケノコが出てますよ。

はい。

2～3日前、えんの下にはえてきて、ぶつかってしまったので…

あらら

ズルズル

頭を出してやったのさ。

もっと伸びたら、今度は天井に穴をあけてやるよ。

良寛さんて、植物にもやさしいんですね。

さようなら－。

また遊びにおいで－。

カーカー

今日も大好きな手まりをして遊んでいます。

「この里に手まりつきつつこどもらと遊ぶ春日はくれずともよし」

意味…この里で、手まりをついてこどもたちと楽しく遊んでいる。こんな日は、太陽も沈まなくていい。

こんな良寛さんと、みんないっしょに遊びたくなりますね。

ポンポン

良寛

ユニークな発想で感動を与えた人

童話の父

こどもたちのために「マッチ売りの少女」、「親指姫」、「はだか王様」、「みにくいアヒルの子」など、たくさんの童話を書きました。

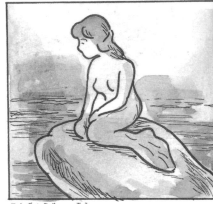

人魚姫の像

安徒生

アンデルセン

ハンス・クリスチャン・アンデルセン

デンマーク生まれ

生まれた年
1805年
なくなった年
1875年(70歳)

童話作家として有名なアンデルセンですが…

こどものころは俳優になりたかったのです。

ハンスがまた一人しばいをしている。

女の子みたいだ。

悪ガキたちにいじめられていました。

やーい！やーい！

お父さんは
貧しい
くつ職人
でした。

お父さんは、
本当は
大学で勉強
したかった
のですが、
家が貧しくて
かなわな
かったのです。

文学が
大好きで、
ハンスに
いろいろな
話をして
あげました。

その
お父さんは、
12歳のときに
なくなって
しまい
ました。

ハンス、
お前は
手先が器用
だから、
仕立て屋に
なって
おくれ。

ぼく、
俳優に
なりたい
んだ。

14歳のとき、
オーデンセの
町をはなれ、
大都会
コペンハーゲンに
出てきました。

王立劇場

支配人さん、
ぼくのしばいを
見てください。

だめだめ。
ぜんぜん
なって
ない。

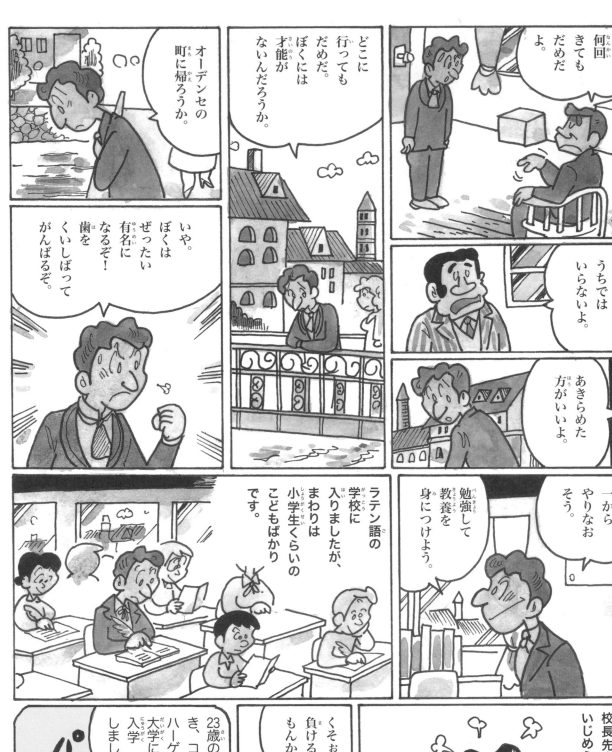

何回きてもだめだよ。

うちではいらないよ。

あきらめた方がいいよ。

どこに行ってもだめだ。ぼくには才能がないんだろうか。

オーデンセの町に帰ろうか。

いや。ぼくはぜったい有名になるぞ！歯をくいしばってがんばるぞ。

一からやりなおそう。

勉強して教養を身につけよう。

ラテン語の学校に入りましたが、まわりは小学生くらいのこどもばかりです。

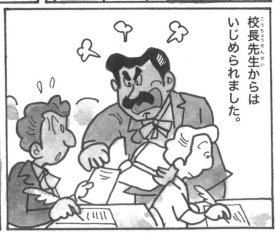

校長先生からはいじめられました。

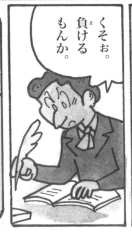

くそお。負けるもんか。

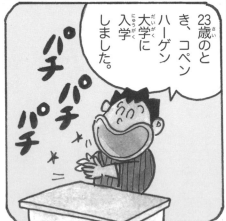

23歳のとき、コペンハーゲン大学に入学しました。

パチ
パチ
パチ

ぼくは俳優よりも文学者の方が向いているかもしれない。

それから、詩や小説や戯曲（＊）をあふれるように書き出しました。

しかし、どれも売れませんでした。

おまけに好きになった女の子にははじめからふられました。

あ〜、ぼくは何をやってもだめな人間だ。

傷ついた心をいやすため、旅に出ました。

そして30歳のとき、イタリア旅行をもとに、小説「即興詩人」を書きました。

これがヒットしました。

アンデルセン

ユニークな発想で感動を与えた人

＊戯曲…演劇の脚本・台本。人物の会話など通じて物語を展開する。また、そのような形式で書かれた文学作品。

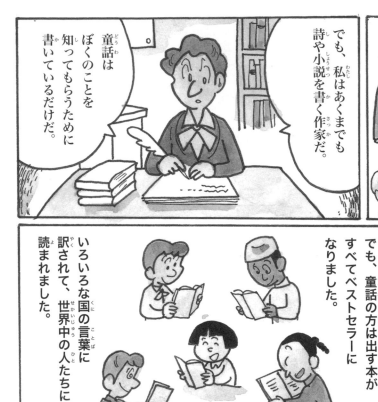

このころはじめての童話集「こどものための童話集」を発表しました。

でも、私はあくまでも詩や小説を書く作家だ。

童話はぼくのことを知ってもらうために書いているだけだ。

そうはいっても、詩や小説はパッとしませんでした。

でも、童話の方はすべてベストセラーになりました。

いろいろな国の言葉に訳されて、世界中の人たちに読まれました。

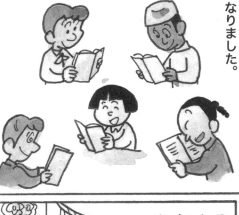

こどもだけではなく、大人も夢中になりました。

そして、62歳のとき、オーデンセの名誉市民に選ばれました。

町の人たちは盛大にお祝いしました。

この町のほこりだ。

おめでとう！

いじめられっ子が偉大な作家になったのです。

童話「みにくいアヒルの子」は自分自身の姿なのです。

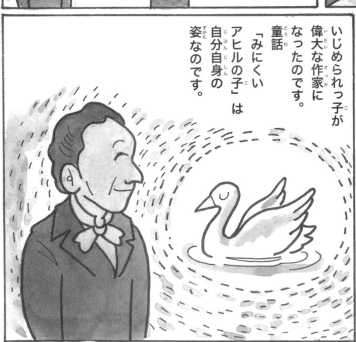

あ！
そうだ。

私がこどものころ、お母さんに占いのおばあさんの所につれていかれたんだ。

この子はきっとえらい人になるよ。

このオーデンセ中の人たちがお祝いをしてくれるような…

あれから50年たって、やっと予言が当たったってわけか。

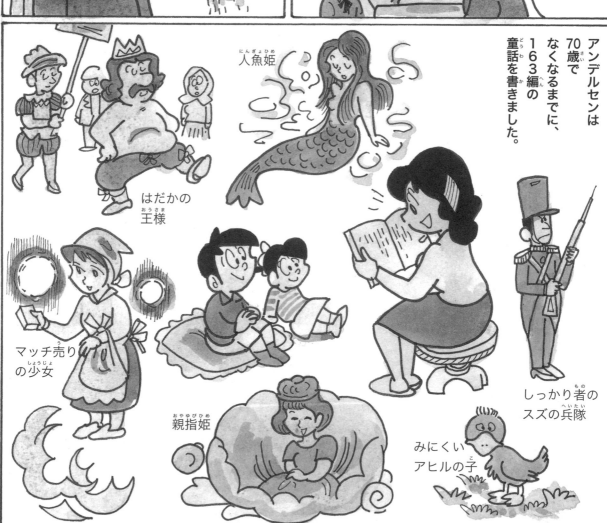

アンデルセンは70歳でなくなるまでに、163編の童話を書きました。

人魚姫

はだかの王様

マッチ売りの少女

親指姫

しっかり者のスズの兵隊

みにくいアヒルの子

「銀河鉄道の夜」を書いた詩人・童話作家

農民のために力をつくしながら、
すばらしい詩や童話をたくさん書きました。

宮沢賢治

岩手県生まれ

生まれた年
1896年
なくなった年
1933年(37歳)

花巻農学校近くの
田に立つ賢治

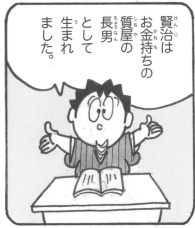

賢治は
お金持ちの
質屋の長男
として
生まれ
ました。

気候に恵まれない東北地方は
お米のよくできない年が
あります。

夏なのに
こんなに
さむいん
じゃ…

カァ
カァ

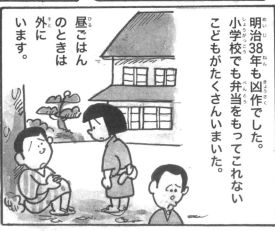

明治38年も凶作でした。
小学校でも弁当をもってこれない
こどもがたくさんいまいた。

昼ごはん
のときは
外に
います。

うちは
商売を
しているから
豊かだけど、
これで
よいの
だろうか…

大人に
なったら
お百姓の
ために
働くぞ。

賢治は心のやさしいこどもでした。

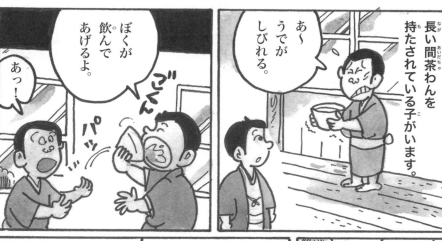

いたずらした罰に、水をこぼさないように長い間茶わんを持たされている子がいます。

あ〜うでがしびれる。

ぼくが飲んであげるよ。

あっ！

ごくん

パッ

また…

赤いシャツを着て、

女の子みたいだ。

あっはは

よし！ぼくも明日から赤シャツを着てくるから、ぼくをからかってくれ。

たいへん優秀な成績で盛岡中学にすすみました。ここで両親とはなれ、寄宿舎でくらすことになります。

なんて美しいんだ。

カナヅチをもって山歩きをするようになります。おもしろそうな石を見つけて、わってみるのです。

ガチン

黒よう石
オパール
こはく
石英

みんなは賢治のことをこう呼びました。

石っこ賢さん。

宮沢賢治

ユニークな発想で感動を与えた人

あ〜あ、自然はいいなあ。

1番のお気に入りは岩手山でした。30回も登ったといいます。

こんな、こどものときの体験が、あのすばらしい童話を生んだのでしょう。

中学生のときの成績はあまりよくありませんでした。

…というのは、友だちは大学に進むのに、自分は商売をつがなければなりません。勉強してもしかたがないと思っていたのです。

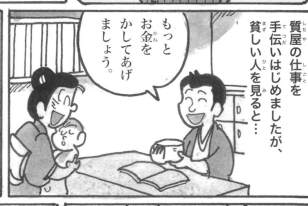

質屋の仕事を手伝いはじめましたが、貧しい人を見ると…

お前は商売にはむかない。

盛岡高等農林学校に行くか？

えーっ！いいんですか？

もっとお金をかしてあげましょう。

中学を卒業した賢治は、病気になり入院しました。そして、そこの看護婦さんに恋をしました。

結婚まで考えましたが、実りませんでした。17歳のときです。ちなみに賢治は生涯独身でした。

これじゃ商売にならないだろう！

父親・政治郎

う〜む…

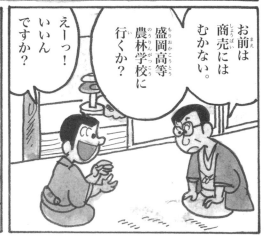

それから猛勉強をはじめました。

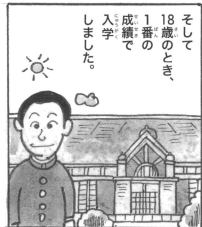

そして18歳のとき、1番の成績で入学しました。

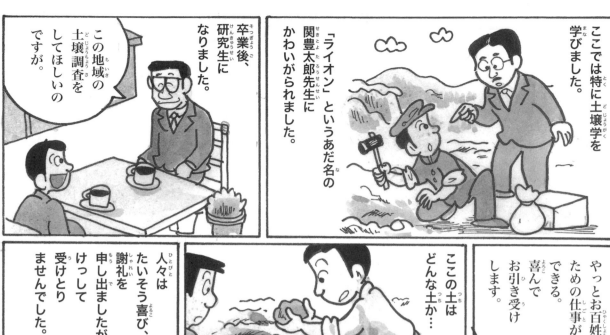

ここでは特に土壌学を学びました。

「ライオン」というあだ名の関豊太郎先生にかわいがられました。

卒業後、研究生になりました。

この地域の土壌調査をしてほしいのですが。

やっとお百姓のための仕事ができる。喜んでお引き受けします。

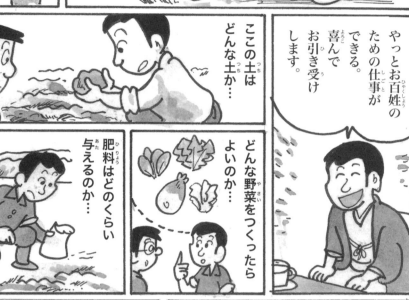

ここの土はどんな土か…

どんな野菜をつくったらよいのか…

肥料はどのくらい与えるのか…

人々はたいそう喜び、謝礼を申し出ましたが、けっして受けとりませんでした。

賢治には2歳年下のトシという妹がいました。

小さいときからとても仲良しでした。

2人の兄弟愛は日本一といってもよいでしょう。

たがいに尊敬しあっていました。

トシは成績優秀で、東京の大学に進学しました。

えーっ！トシが熱を出して入院した？

賢治と母は、上京して看病しました。

さいわいトシはよくなりました。

宮沢賢治

ユニークな発想で感動を与えた人

ところで賢治は熱心な日蓮宗（＊）の信者で、父親は浄土真宗の信者で、意見が合いません。

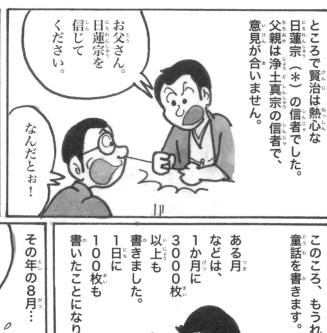

お父さん。日蓮宗を信じてください。

なんだとお！

日蓮宗の会である国柱会

25歳のとき、とつぜん東京に出て、奉仕活動をはじめます。

このころ、もうれつないきおいで童話を書きます。

ある月などは、1か月に3000枚以上も書きました。1日に100枚も書いたことになります。

その年の8月…

え？トシがまた病気に？

トシは女学校の教師になっていました。

よかった。思ったより元気で。

まくら元で、自分の書いた童話を読んで聞かせました。

9月、花巻農学校の教師になりました。

ユニークな授業で生徒に慕われました。

先生。ここはイギリス海岸じゃなくて、北上川じゃないか。

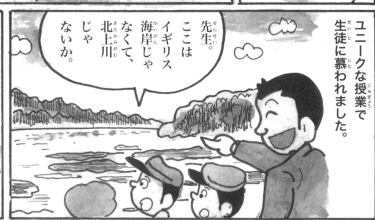

楽しい教師生活の中で、たくさんの詩や童話を書きました。

＊日蓮宗…鎌倉時代の日蓮を開祖とする仏教の宗派の一つ。

84

ところが1922年、長く病気だったトシがついになくなってしまったのです。

なにかほしいものは？

あめゆじゅとてちてけんじゃ（雨、雪をとってきてください）

トシ24歳でした。

農業を語るには、自分も農民にならなければだめだ。

30歳のとき、教師をやめました。

親にたよらず、ひとりで住みはじめました。

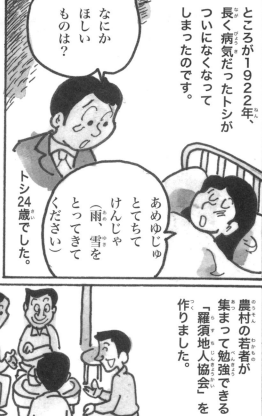

農村の若者が集まって勉強できる「羅須地人協会」を作りました。

農家に農業の指導をする「肥料相談所」を作りました。

貧しい農家暮らしをよくするためにがんばったのです。

1933年9月20日、病気でなくなりました。37歳でした。

賢治の作品は生前には1冊の詩集と、1冊の童話しか出版されませんでした。当時はあまり評判もよくありませんでした。でも、死後童話がだんだん認められ、今ではたくさん出版されています。

なくなって約半年後、古びた手帳の中に「雨ニモマケズ」の詩が発見されました。

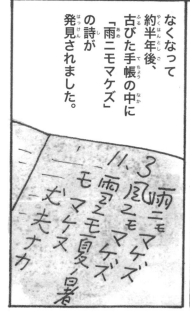

11.3
雨ニモマケズ
風ニモマケズ
雪ニモ夏ノ暑サニモマケヌ
丈夫ナカ

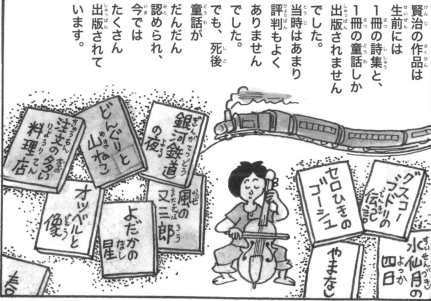

宮沢賢治

ユニークな発想で感動を与えた人

「昆虫記」を書いた昆虫の詩人

貧しい家に生まれ、苦労を重ねながら
昆虫の学問をひとりで身につけました。

**セリニアンにある
銅像**

法布爾

ファーブル

ジャン・アンリ・カジミール・ファーブル

フランス生まれ

生まれた年
1823年
なくなった年
1915年(91歳)

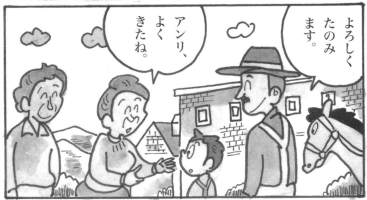

アンリ、
よく
きたね。

よろしく
たのみ
ます。

アンリの家は
貧しく、3歳のとき
おじいさん
の家に
あずけ
られる
ことに
なりました。

あっはっは

バカみたい。

あたりまえ
だろう。

口はまぶしく
ないんだ。

太陽の光が
まぶしいのは
目だけで、

わかった。

あ〜ん

86

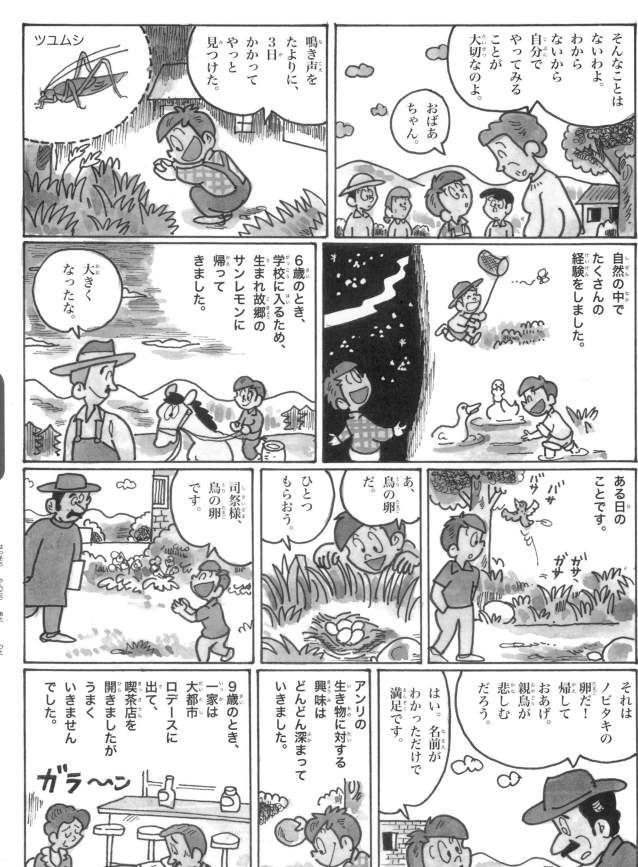

ツユムシ

鳴き声を
たよりに、
3日
かかって
やっと
見つけた。

そんなことは
ないわよ。
わからないから
自分で
やってみる
ことが
大切なのよ。

おばあ
ちゃん。

6歳のとき、
学校に入るため、
生まれ故郷の
サンレモンに
帰って
きました。

大きく
なったな。

自然の中で
たくさんの
経験を
しました。

司祭様、
鳥の卵
です。

ひとつ
もらおう。

あ、鳥の卵
だ。

ある日の
ことです。

バサ
バサ

ガサ、
ガサ

9歳のとき、
一家は
大都市
ロデースに
出て、
喫茶店を
開きましたが
うまく
いきません
でした。

ガラ〜ン

アンリの
生き物に対する
興味は
どんどん深まって
いきました。

それは
ノビタキの
卵だ！
帰して
おあげ。
親鳥が
悲しむ
だろう。

はい。名前が
わかっただけで
満足です。

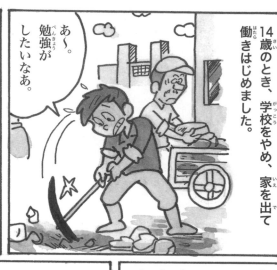

14歳のとき、学校をやめ、家を出て働きはじめました。

あ〜。勉強がしたいなあ。

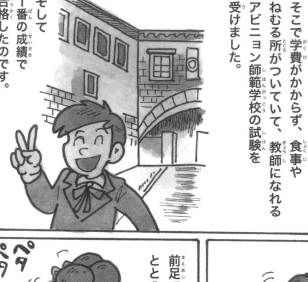

そこで学費がかからず、ねむる所がついていて、食事や教師になれるアビニョン師範学校の試験を受けました。

そして1番の成績で合格したのです。

しかしスカラベ（フンころがしの虫を見たときはおもしろかったなあ。

牛のフンをてきとうな大きさに切ります。

前足で表面をととのえます。

ペタペタ

きれいな球体にします。

ペタペタ

ころがします。

コロコロ

18歳になったアンリは、小学校の先生になりました。

これはなんていうハチなの？

知らない。

なにをしているんだ？

ハチの巣にストローをさして、みつをすっているの。

チューッ

あまい。

そうか。カベヌリハナバチというのか。

この八チの名前を調べたのが、昆虫の研究のはじまりでした。

節足動物誌

26歳のときコルシカ島に渡り、中等中学の先生になりました。

このとき博物学者のモカン・タンドンに出会ったのです。

あなたは今まで数学の勉強をしてきた。

でも、これからは博物学をやりなさい。その方があなたに合っている。

タンドンはブドウの枝に針をつけてメスにし、カタツムリのかいぼうをファーブルに見せました。

すごい！

4年後、アビニョン師範学校にもどってきました。

そしてフシダカバチの研究をしたのです。

バンバン

ハチにさされたゾウムシが何日もくさらないのは防腐剤を注射されるからだと書いてある。

節足動物誌

たしかだろうか。

エサ

それからたいへんな苦労もしました。

わかった

殺すのではなく、神経をマヒさせて動けなくさせているんだ。

生きているからくさらないんだ。

昆虫の生態研究はなんてすばらしい学問なんだ。

わたしは学者になるぞ！

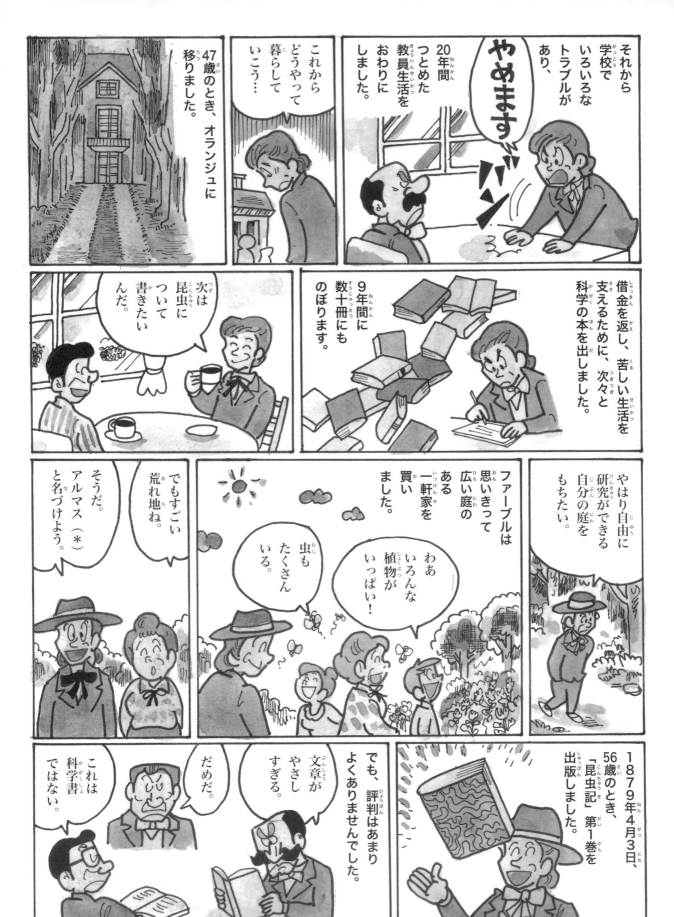

それから学校でいろいろなトラブルがあり、

やめますバン

20年間つとめた教員生活をおわりにしました。

これからどうやって暮らしていこう…

47歳のとき、オランジュに移りました。

次は昆虫について書きたいんだ。

9年間に数十冊にものぼります。

借金を返し、苦しい生活を支えるために、次々と科学の本を出しました。

でもすごい荒れ地ね。

そうだ。アルマス（＊）と名づけよう。

わあいろんな植物がいっぱい！

虫もたくさんいる。

ファーブルは思いきって広い庭のある一軒家を買いました。

やはり自由に研究ができる自分の庭をもちたい。

これは科学書ではない。

だめだ。

文章がやさしすぎる。

でも、評判はあまりよくありませんでした。

1879年4月3日、56歳のとき、『昆虫記』第1巻を出版しました。

＊ アルマス…南フランスの言葉で、荒れ地の意味。

そんなことは気にもせず、昆虫の研究をつづけました。

しかし本はあまり売れず、あいかわらず貧乏でした。

それから約30年かけて、10巻の『昆虫記』を出版しました。

しかし…

お金や名誉のために研究をしているのではないんだから。

いいんだよ。

偉大な先生なのに、こんな暮らしをしているとは…

弟子のルグロー

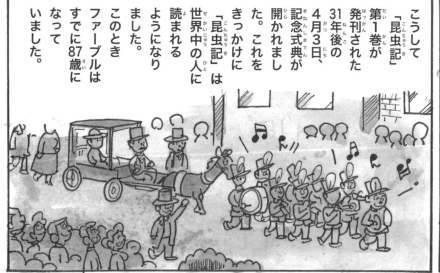

こうして『昆虫記』第1巻が発刊された31年後の4月3日、記念式典が開かれました。これをきっかけに『昆虫記』は世界中の人に読まれるようになりました。このときファーブルはすでに87歳になっていました。

よーし。みんなによびかけて、記念式典を開こう。

「ゲルニカ」を生んだ画家

キュービズム（立体派）を確立し、
美術の世界をリードした反骨の芸術家です。

畢卡索

ピカソ

パブロ・ピカソ

スペイン生まれ

生まれた年
1881年
なくなった年
1973年(91歳)

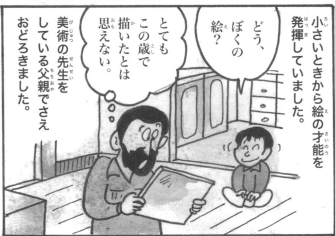

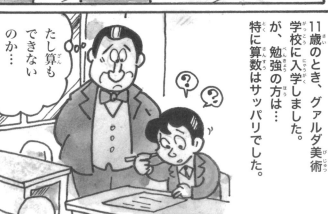

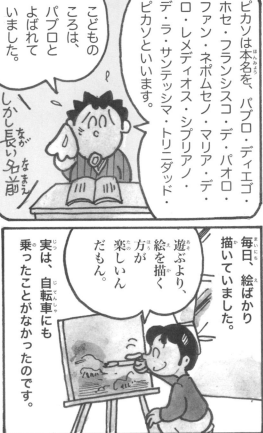

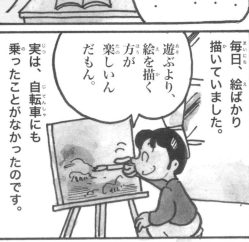

でも、美術の成績だけはバツグンでした。

これから努力して、最高の画家になりなさい。

ある日のこと…

パブロ、話がある。

なに?

お前には、私でもとてもかなわない才能がある。

14歳のとき、ピカソは父親が就職したバルセロナの美術大学の上級試験に最年少で合格しました。

おーっ

それからピカソの父は二度と絵筆をにぎらなかったといいます。

16歳のとき、スペイン最高のマドリードの王立美術学校に入学しました。

このころから自分の描いているものに疑問を抱きはじめ、学校にもあまり通わなくなります。

学校では昔の絵の模写（＊）ばっかり…

新しいものは何もない。

ああ、ほんとうの自分の絵を描きたい。

＊模写…まねて写すこと。

やっぱり芸術の本場パリに行かなくっちゃ。

よし、行こう。

友人の画家カサヘマス

19歳のとき、パリに行き、自分の絵を描くかたわら、たくさんの美術館を見てまわりました。

パリに約3か月間滞在して、スペインに戻ってきました。

ピカソ。カサヘマスが自殺したぞ！

えっ

まだ20歳なのに。

失恋が原因らしい。

知らなかった。君がそんなに苦しんでいたなんて…

君のためにもぼくは成功してみせる。

またパリに戻るぞ。

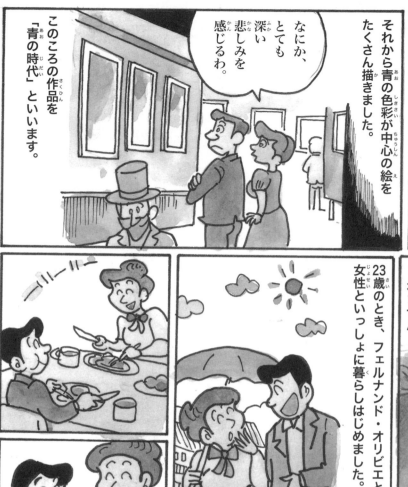

それから青の色彩が中心の絵をたくさん描きました。

なにか、とても深い悲しみを感じるわ。

このころの作品を「青の時代」といいます。

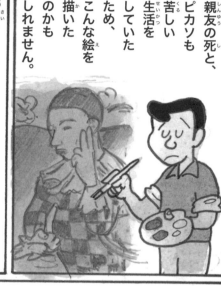

親友の死と、ピカソも苦しい生活をしていたため、こんな絵を描いたのかもしれません。

23歳のとき、フェルナンド・オリビエという女性といっしょに暮らしはじめました。

20歳のとき、ウォーラル画廊にて、パリで初めて個展を開きました。

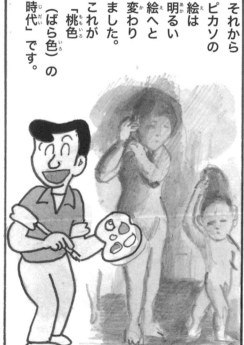

それからピカソの絵は明るい絵へと変わりました。これが「桃色（ばら色）の時代」です。

ピカソの絵は、さらに変化していきます。

そうだ、前に見た博物館の仮面。

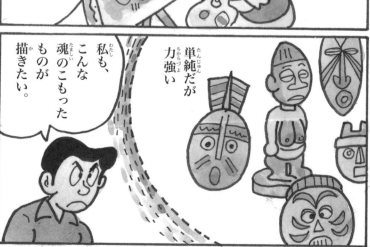

単純だが力強い

私も、こんな魂のこもったものが描きたい。

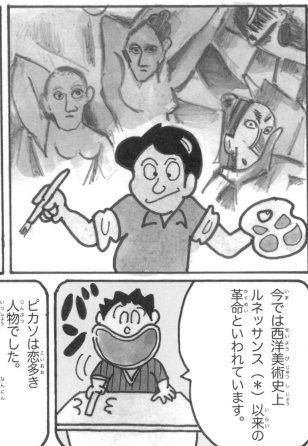

これは「キュービズム」（立体派）とよばれる新しい絵の描き方です。でも、はじめはあまり評判がよくありませんでした。

なんだこりゃ。

わけがわからん。

なぜ鼻だけが横をむいているんだ。

今では西洋美術史上ルネッサンス（＊）以来の革命といわれています。

ピカソは恋多き人物でした。一生のうちに何人もの女性との恋愛、結婚、別れをくり返しました。

世界的に有名になったピカソはスタイルを変えながら絵を描きつづけました。

フェルナンド　エヴァ

オルガ

フランソワーズ

マリー

ジャクリーヌ

などなど…

1936年、ピカソの母国スペインで内乱が起こりました。フランコ将軍ひきいる反乱軍が独裁政府を作ろうとしたのです。

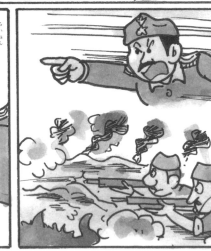

来年のパリ万博でスペイン館の壁画を描いてもらいたいのです。

＊ルネッサンス…14〜16世紀にかけて、イタリアを中心におこった文化運動。

よろしい。
引き受けましょう。

しかし、何を描いたら…

1936年、フランコ将軍の味方をしていたドイツ軍がスペインの小さな村ゲルニカを全滅させたのです。

これだ

自由と平和を守るため、私は絵で戦うぞ！

制作日数はわずか20日間くらいでした。

人々は感動しました。

怒りや悲しみにあふれている。

権力で人々をおさえる政治はいけない。

われわれはナチスドイツだ。あの絵を描いたのはお前だな。

描いたのは私だが、描かせたのはお前たちだ！

戦争が終わったあとも、ピカソは絵画を描きつづけました。

また、彫刻や陶芸などにも新しい手法を生みだしました。

91歳でなくなるまでに生みだした作品は80000点ともいわれています。

アメリカ大陸を発見した探検家

今までだれもしたことのない大西洋横断をして、
アメリカ大陸に到達した勇気ある船乗りです。

哥倫布

コロンブス

クリストファー・コロンブス

イタリア生まれ

生まれた年
1451年
なくなった年
1506年(55歳)

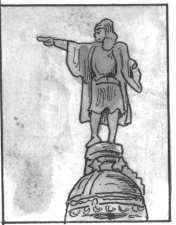

バルセロナ港の記念塔

コロンブスは北イタリアの港町ジェノバで生まれ、海を見て育ちました。

海はなんて大きいんだ。

ぼくは大きくなったら船乗りになるぞ。

12歳のころ、港で働きはじめました。

体をきたえて、仕事をおぼえなくっちゃ。

14歳のころ、マルコ・ポーロの『東方見聞録』を読みました。

マルコ・ポーロ

ジパング（日本）は黄金がいくらでもあり、宮殿はすべて金でできている。

そのころヨーロッパの国は、どの国もアジアまで早く行ける航路（海の道）を見つけようとしていました。

マルコ・ポーロのように陸の道を通っていては、10年以上もかかるのです。

アジアにはそんなすばらしい国があるのか。

夢はふくらみました。

当時、地球は平らで、世界のはてはものすごい滝になっていると信じられていました。

どどど

25歳のとき、乗っていた船が沈没し、ポルトガルのラゴスの海岸に流れつきました。

ポルトガルはヨーロッパで1番航海術にすぐれている。

イタリアに戻らずに、リスボンに行って勉強しよう。

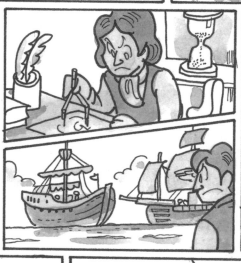

29歳のとき結婚して、よく年長男ディエゴが生まれました。

あ、新しいアジアへの航路を考えついた。

イタリアの地理学者トスカネリの研究によると…

地球は丸い球体である。

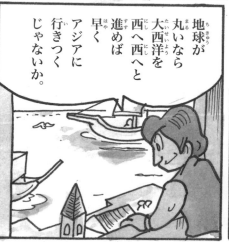

地球が丸いなら大西洋を西へ西へと進めば早くアジアに行きつくじゃないか。

コロンブス

大きな発明、発見をした人

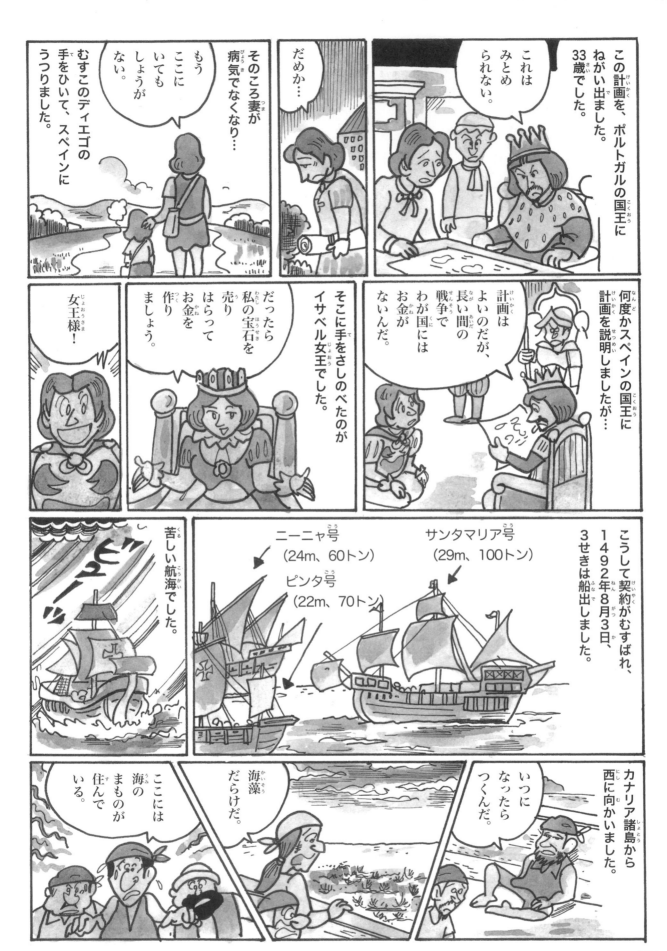

この計画を、ポルトガルの国王にねがい出ました。33歳でした。

これはみとめられない。

だめか…

そのころ妻が病気でなくなり…

もうここにいてもしょうがない。

むすこのディエゴの手をひいて、スペインにうつりました。

何度かスペインの国王に計画を説明しましたが…

計画はよいのだが、長い間の戦争でわが国にはお金がないんだ。

そこに手をさしのべたのがイサベル女王でした。

だったら私の宝石を売りはらってお金を作りましょう。

女王様！

こうして契約がむすばれ、1492年8月3日、3せきは船出しました。

ニーニャ号（24m、60トン）

ピンタ号（22m、70トン）

サンタマリア号（29m、100トン）

苦しい航海でした。

ビューッ

カナリア諸島から西に向かいました。

いつになったらつくんだ。

海藻だらけだ。

ここには海のまものが住んでいる。

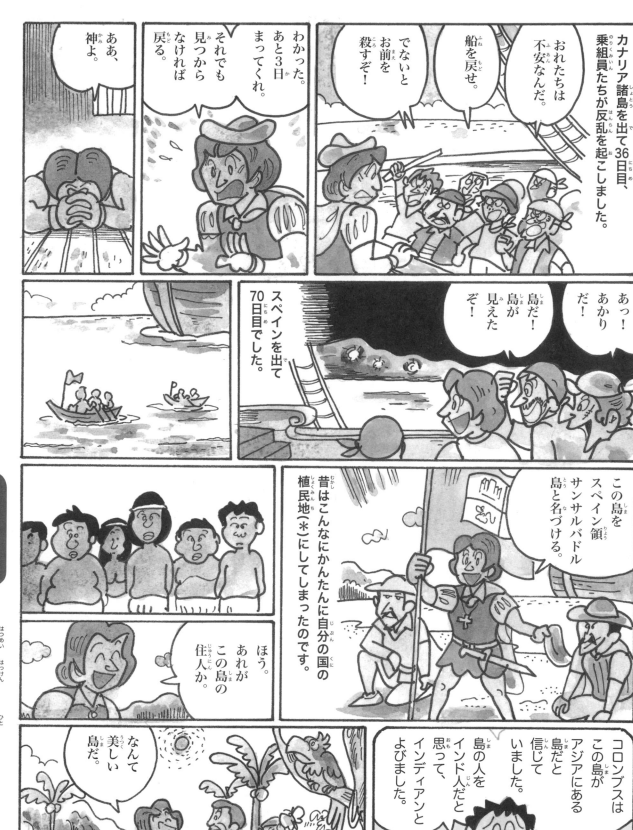

カナリア諸島を出て36日目、乗組員たちが反乱を起こしました。

おれたちは不安なんだ。

船を戻せ。

でないとお前を殺すぞ！

わかった。あと3日まってくれ。

それでも見つからなければ戻る。

ああ、神よ。

あっ！あかりだ！

島だ！島が見えたぞ！

スペインを出て70日目でした。

この島をスペイン領サンサルバドル島と名づける。

昔はこんなにかんたんに自分の国の植民地（＊）にしてしまったのです。

ほう。あれがこの島の住人か。

コロンブスはこの島がアジアにある島だと信じていました。

島の人をインド人だと思って、インディアンとよびました。

なんて美しい島だ。

＊植民地…移住者によって経済的に開発された土地。主権をもたず、本国にとっての完全な属領。

コロンブス

大きな発明、発見をした人

しかし黄金なんてほとんどないじゃないか。

まわりの島を探検してみよう。

キューバやハイチを回りましたが、金なんてちっとも見つかりません。

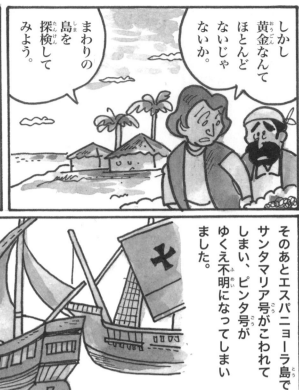

そのあとエスパニョーラ島でサンタマリア号がこわれてしまい、ピンタ号がゆくえ不明になってしまいました。

船は1せきになってしまった。

探検航路をひとまず中止して、一度スペインに戻ろう。

小さなニーニャ号1せきでは全員乗れないので、希望する39名のためにナビダーとりでを作り、帰国することになりました。

数名の島の人もつれて行きました。

このときゆくえ不明だったピンタ号にあいました。

途中、台風にあったりして大変な思いをしました。

1493年3月15日、コロンブス42歳のとき、スペインの港について大歓迎をうけました。

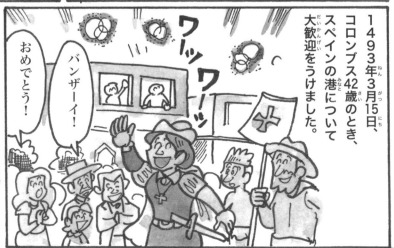

おめでとう！

バンザーイ！

ワッ ワッ

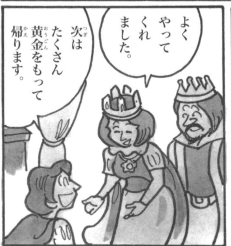

次はたくさん黄金をもって帰ります。

よくやってくれました。

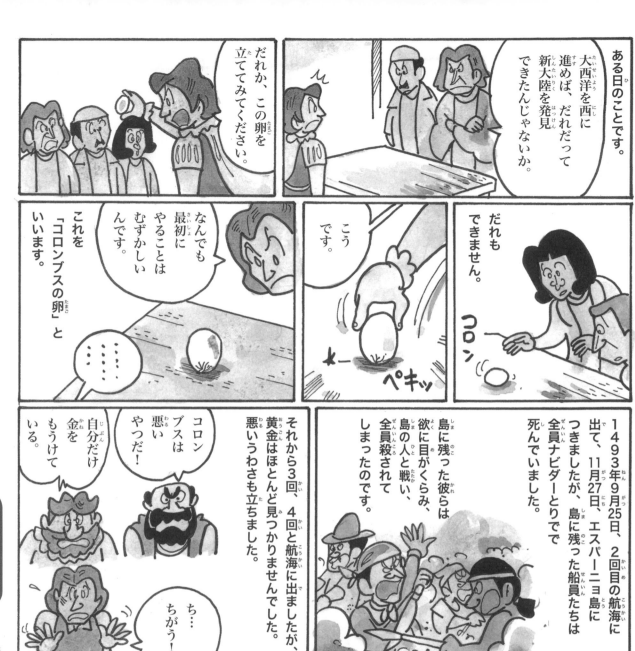

ある日のことです。

大西洋を西に進めば、だれだって新大陸を発見できたんじゃないか。

だれか、この卵を立ててみてください。

だれもできません。

こうです。

ペキッ

コロン

なんでも最初にやることはむずかしいんです。

これを「コロンブスの卵」といいます。

1493年9月25日、2回目の航海に出て、11月27日、エスパーニョ島につきましたが、島に残った船員たちは全員ナビダーとりでで死んでいました。

島に残った彼らは欲に目がくらみ、島の人と戦い、全員殺されてしまったのです。

それから3回、4回と航海に出ましたが、黄金はほとんど見つかりませんでした。悪いうわさも立ちました。

コロンブスは悪いやつだ！

自分だけ金をもうけている。

ち…ちがう！

実は4回目の航海のときにアメリカ大陸を発見したのです。でもコロンブスはまだそこがアジアだと思っていたのです。

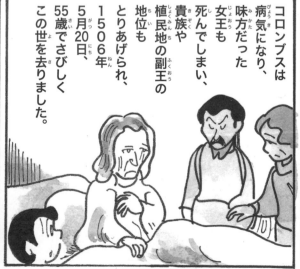

コロンブスは病気になり、貴族や植民地の副王の地位もとりあげられ、1506年5月20日、55歳でさびしくこの世を去りました。味方だった女王も死んでしまい、

でも、コロンブスが大航海時代の幕を開けたのです。

地動説を証明した物理学の父

世の中に流されず、真実を自分の目でたしかめ、宇宙の正しい姿を見つけました。

伽利略

ガリレオ

ガリレオ・ガリレイ

イタリア生まれ

生まれた年
1564年

なくなった年
1642年(78歳)

ガリレオが数学教授をしていたピサ大学

ガリレオはイタリアのピサで生まれました。

父親は音楽家でしたが、家は貧しく、仕立て屋もしていました。

でも、父親は教育熱心な人でした。

17歳のとき、ピサ大学医学部に入学しました。

でも医学はそっちのけで、数学や物理や天文学の勉強ばかりしていました。

…と、アリストテレスは言っている。

アリストテレス

古代ギリシャの哲学者

エッヘン

先生！

古い考えをおしつけているだけだ。

うるさい

アリストテレスの言っていることにまちがいはない！

先生はそのことを自分で実験してたしかめてみたんですか？

ピサ大学の礼拝堂

このシャンデリアのゆれには決まった法則があるにちがいない。

わかった。さっそく実験をしてみよう。

ふりこがゆれて往復する時間は、ゆれる幅やおもりの重さには関係なく同じである…これを「ふりこの等時性の法則」といいます。

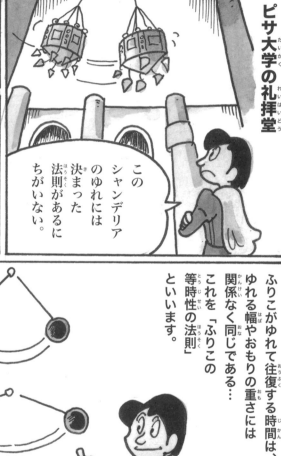

同じ時間

これは現在もつかわれている、ふりこ時計のもとになった理論です。

25歳でピサ大学の数学講師になりました。

ひげをはやしました

アリストテレスの力学では、「重いものの方が早く落ちる」と言っています。

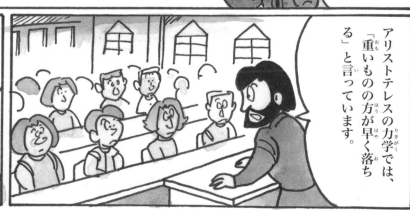

私はそのことにずっと疑問をもっていました。

実験してみましょう。

ガリレオ　大きな発明、発見をした人

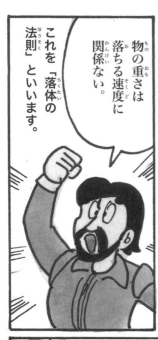

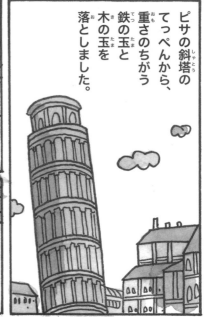

これを「落体の法則」といいます。

物の重さは落ちる速度に関係ない。

あっ！同時に落ちた。

ピサの斜塔のてっぺんから、重さのちがう鉄の玉と木の玉を落としました。

ここはとても恵まれた環境で、幸せな生活をおくりました。

28歳でパドバ大学の教授になりました。

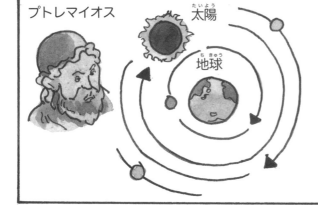

プトレマイオス
太陽
地球

プトレマイオスの「天動説」
宇宙は地球を中心にして、太陽などの他の惑星が回っているという考え方。

ところで、天文学では「天動説」と「地動説」という考え方がありました。

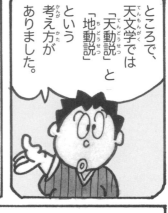

コペルニクス
太陽
地球

コペルニクスの「地動説」
太陽のまわりを、地球が回っているという考え方。

これは、キリスト教の考えに合っていました。

106

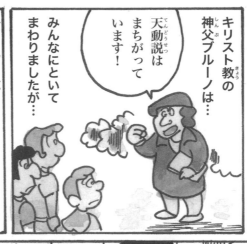

ガリレオ　大きな発明、発見をした人

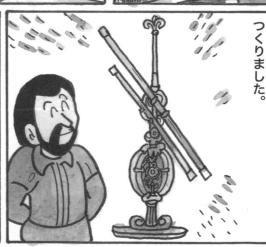

おおーっ

たくさんの発見をしました。

月はあんなに美しいのに、表面はデコボコじゃないか。

地球には月という衛星があるように、木星にもあるぞ。

土星はまん丸じゃないぞ。3つの星がつながっているようだ。

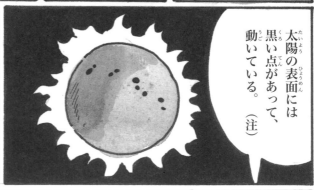

太陽の表面には黒い点があって、動いている。（注）

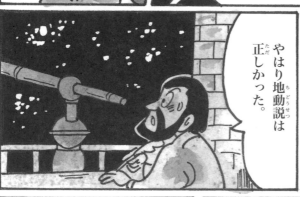

やはり地動説は正しかった。

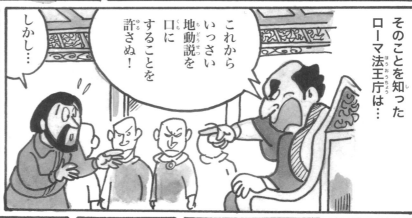

そのことを知ったローマ法王庁は…

これからいっさい地動説を口にすることを許さぬ！

しかし…

ブルーノのように火あぶりになりたいのか！

さあ、ここにサインをしろ。

52歳のときでした。

そうだ。空想の物語を書こう。

5年かけて「天文対話」という本を完成させました。

注…絶対に太陽を直接望遠鏡で見てはいけません。

再びローマ法王庁によびだされ、2回目の宗教裁判にかけられました。

地動説は神にそむく教えだ！死刑になってとうぜんだ！

しかし、自分がまちがっていたとみとめれば、命は助けてやる。

どうだ？

ニヤッ

…わかりました。

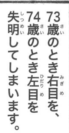

それでもやっぱり地球は動く…

それでもやっぱり地球は動く…

その後、それまでの研究をまとめて「新科学対話」を書き上げました。

73歳のとき右目を、74歳のとき左目を失明してしまいます。

これは、太陽を望遠鏡で見ていたことが原因だといわれています。

78歳のとき、弟子やこどもたちにかこまれて、静かに息をひきとりました。

その年、ガリレオを尊敬し、「万有引力の法則」を発見したニュートンが生まれたのです。

ふしぎなめぐり合わせですね。

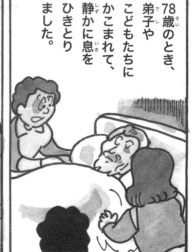

1989年、ローマ法王ヨハネパウロ2世がいいました。

ガリレオ裁判はまちがいだった。

みとめたのは、なんと360年もたってからでした。

ガリレオ

大きな発明、発見をした人

だれでも知っている世界の発明王

小学校は3か月行っただけ、算数も苦手だったけど、現代の生活に欠かせないものをたくさん発明しました。

愛迪生

エジソン

トーマス・アルバ・エジソン

アメリカ生まれ

生まれた年
1847年
なくなった年
1931年(84歳)

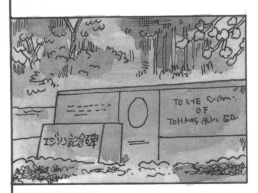

京都八幡市にある
エジソン記念碑

エジソンはちょっとかわったこどもでした。

エピソードを紹介しましょう。

ガチョウのたまごをあたためているの?

お母さん

うん！なぜたまごがヒナにかえるのかふしぎなんだ。

あ！エジソンさんの納屋から煙が…！

火をつけた？

どうして燃えるものと燃えないものがあるのかわからないから。

授業中もクギやはりがねで変なものをつくっています。

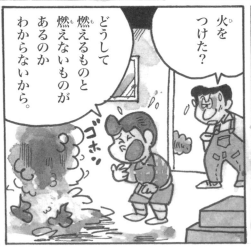

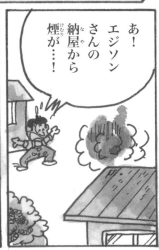

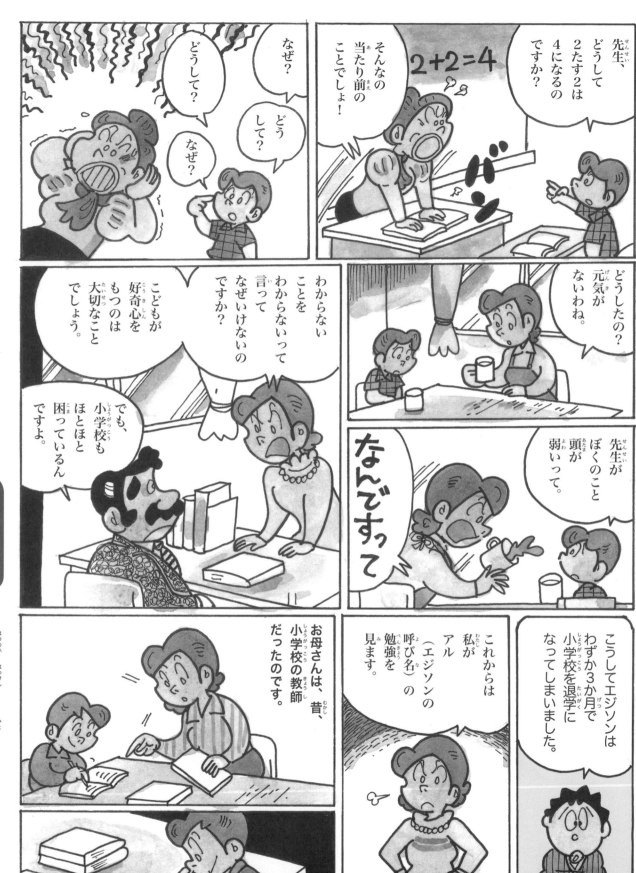

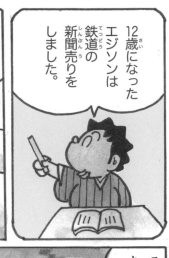

12歳になったエジソンは鉄道の新聞売りをしました。

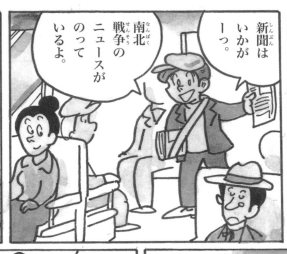

新聞はいかがーっ。

南北戦争のニュースがのっているよ。

1枚くれ。

はい。

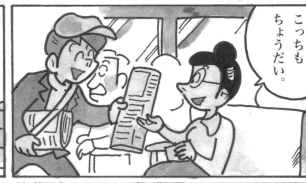

こっちもちょうだい。

売り切れたぞ。

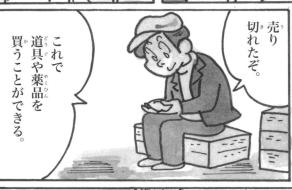

これで道具や薬品を買うことができる。

エジソンは独学で電気技術を学びました。

リンカーンは元きこりだったけど、今では大統領だ。

ぼくもすごい発明をしてみんなをびっくりさせてやるぞ。

リンカーン

ある日のことです。

あっ

ブオーッ

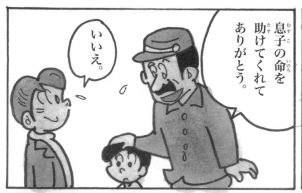

いいえ。

息子の命を助けてくれてありがとう。

ビューッ

私は駅長だが、よかったら電信士にならないかね。

はい

16歳のとき、電信士となり、各地を移動しながら働きました。

シーットントンシーットントン

22歳のとき、ニューヨークの電気技術会社をつくりました。ここでも発明が大成功して、たくさんの資金を得ました。

24歳のとき、メンロパーク（＊）で、世界ではじめての発明のための『メンロパーク研究所』を作りました。

この研究所には世界中のすぐれた人材が集められました。

イギリスから来た技師

スイスの時計職人

ドイツの大学で勉強した人

など…

＊メンロパーク…アメリカのニューヨークから南へ40キロの所にあるいなか町。

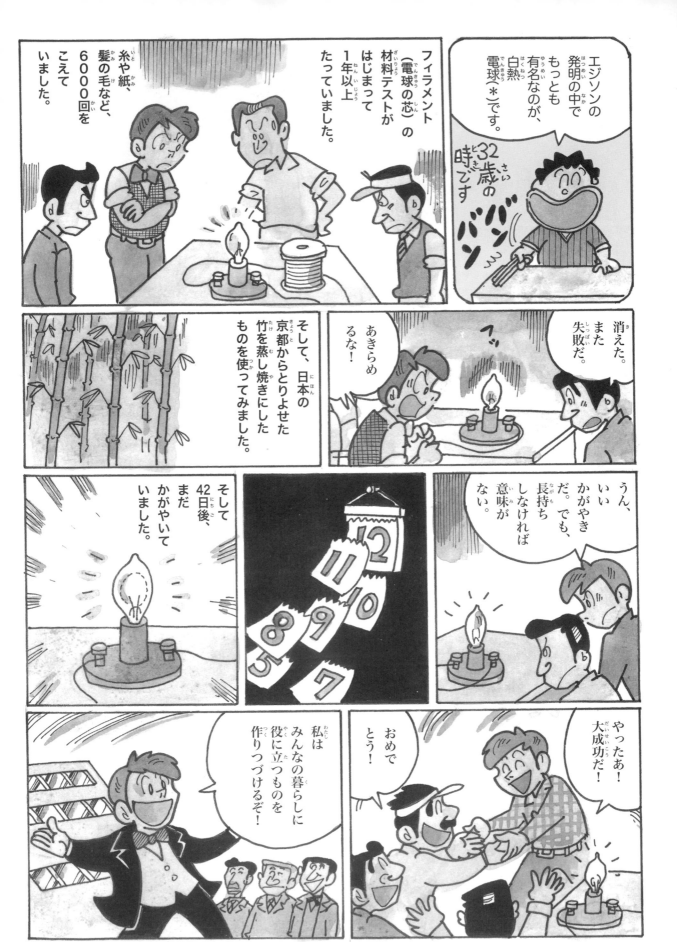

エジソンの発明の中でもっとも有名なのが、白熱電球（＊）です。

32歳の時です

フィラメント（電球の芯）の材料テストがはじまって1年以上たっていました。

糸や紙、髪の毛など、6000回をこえていました。

消えた。また失敗だ。

あきらめるな！

そして、日本の京都からとりよせた竹を蒸し焼きにしたものを使ってみました。

うん、いいかがやきだ。でも、長持ちしなければ意味がない。

そして42日後、まだかがやいていました。

やったあ！大成功だ！

おめでとう！

私はみんなの暮らしに役に立つものを作りつづけるぞ！

＊白熱電球…物体が高温に熱せられて、白色に近い光を放つ電球。

エジソンが発明した主なもの

（身のまわりのものがいっぱいあります）

電気自動車

蓄音機

映写機

磁石式電話機

エジソンは生涯に1300以上の発明をしていて、「メンロパークの魔術師」とよばれました。

そして84歳でなくなりました。

エジソンの有名な言葉があります。
「天才とは1パーセントの才能と99パーセントの努力からなる」

1931年10月21日、おそう式が行われました。
そして、この日の午後10時、アメリカでは国中の電灯をいっせいに消して、1分間の祈りをささげました。

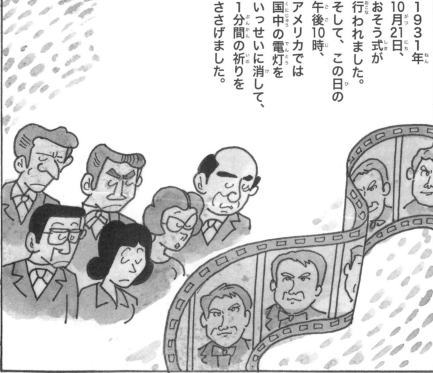

兄弟で協力し、飛行機を作った

小さな自転車屋の仲良し兄弟が、かせいだ少しの
お金だけで飛行機をつくりました。

キルデビルに建っている
初飛行記念碑

ライト兄弟

萊特兄弟

兄・ウィルバー・ライト
弟・オービル・ライト

アメリカ生まれ

生まれた年
　兄：1867年/
　　　　弟：1871年
なくなった年
　兄：1912年/
　　　　弟：1948年

「兄弟仲良く
助けあって」と
いわれますね。

これは、そんな
兄弟の話です。

あした、お父さんが
久しぶりに帰ってくるわよ。

わーい

父は牧師の
仕事をしていて、
家をるすにすることが
多かったのです。

おみやげの
ヘリコプ
ターだ。

あっ！空を
飛んでいる！

ふしぎ
だなあ。

「こうもり」
という名前に
しよう。

ぼくたち
も作って
みよう！

うん。

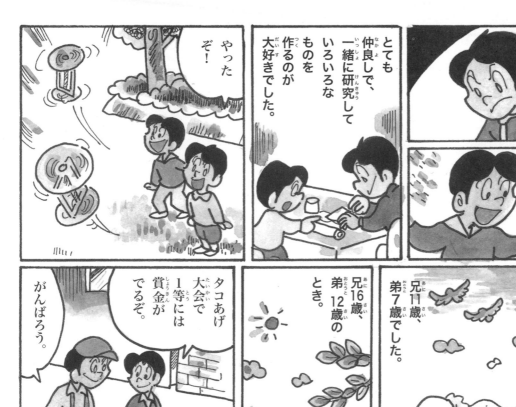

兄・ウィルバーは まじめで 研究熱心な性格。

弟・オービルは 活発な性格 でした。

とても 仲良しで、一緒に研究して いろいろな ものを作るのが 大好きでした。

やったぞ！

人間も 鳥みたいに 空を飛べたら いいなあ。

うん。

兄11歳、弟7歳でした。

兄16歳、弟12歳のとき。

タコあげ 大会で 1等には 賞金が でるぞ。

がんばろう。

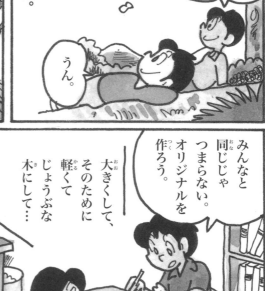

みんなと 同じじゃ つまらない。 オリジナルを 作ろう。

大きくして、 そのために 軽くて じょうぶな 木にして…

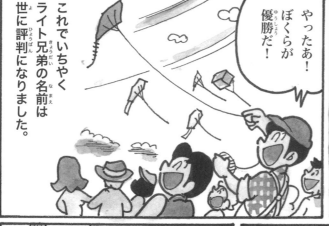

やったあ！ ぼくらが 優勝だ！

これでいちやく ライト兄弟の名前は 世に評判になりました。

しかし、 ウィルバーが 18歳の高校生の とき。

ホッケーの 試合で 大ケガを して しまった のです。

高校も 中退して、 ベッドでの 生活に なりました。

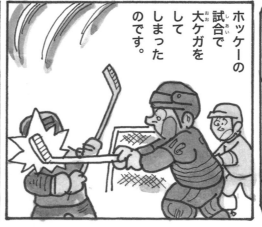

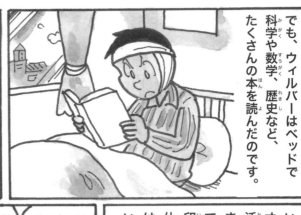

でも、ウィルバーはベッドで科学や数学、歴史など、たくさんの本を読んだのです。

これがのちに、飛行機という偉大な発明をするときに、とても役に立ったのです。

いっぽう、オービルは活発で、まだ学生でしたが、印刷の仕事をはじめていました。

この仕事をもっと大きくしたいんだ。

兄さんに手伝ってもらいたいんだ。

そうだな。体もずいぶんよくなってきたし、働こうと思っていたころだ。

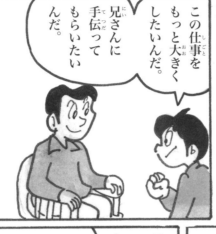

お金がかかるので、中古の機械を集めました。また、新しい印刷機を自分たちの手で作り出しました。

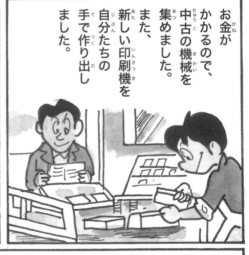

次に「イブニングアイテム」と名前をかえて、毎日出すようにしましたが、わずか3か月で終わってしまいました。

大きくて有名な新聞社にかなわなかったのです。

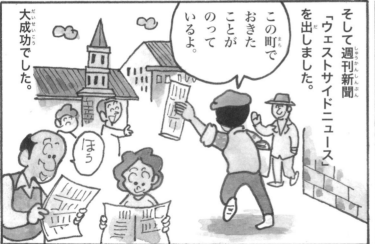

そして週刊新聞「ウェストサイドニュース」を出しました。

この町でおきたことがのっているよ。

大成功でした。

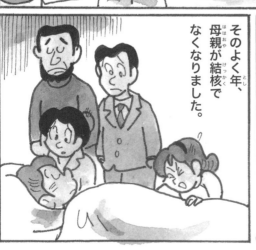

そのよく年、母親が結核でなくなりました。

でもオービルは
くじけません。

兄さん、
自転車屋を
はじめよう。

そのころ自動車はまだなく、
自転車がとてもはやって
いました。

「安全自転車」
とよばれていました。

兄27歳、弟23歳の
とき、「ライト
自転車
商会」を
作りました。

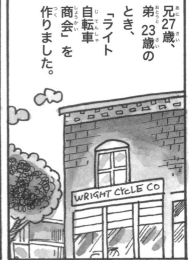

最初は
修理の仕事
だけでしたが、
腕がたしかで
料金が
安いので、
だんだん
お客が
ふえました。

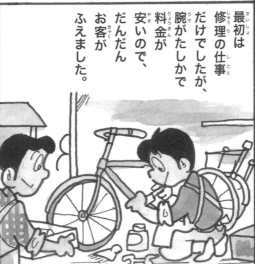

やがて、
新しい部品と
古い部品を
組み立てて、
中古車を
売り出し
ました。

これだと
原価
5ドルの
ものが
30ドル
くらいで
売れるの
です。

また、オービルが
自転車レースに出て
優勝しました。

そのおかげで、
店はますます
はんじょうしました。

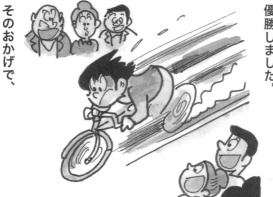

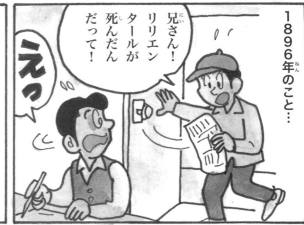

1896年のこと…

兄さん!
リリエン
タールが
死んだん
だって!

えっ

オットー・リリエンタール

ドイツ人の技師。
いち早く航空学に注目し、
空を飛ぶ実験を
くり返していた。

1848年〜1896年

ライト兄弟　　大きな発明、発見をした人

119

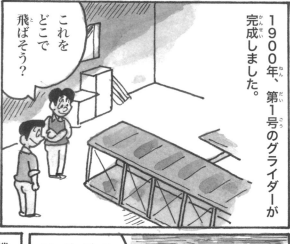

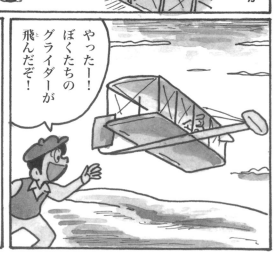
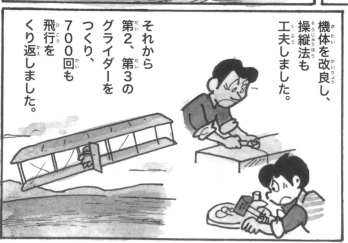

今度はエンジンをのせた飛行機をつくろう。

機体は軽く…

プロペラは…

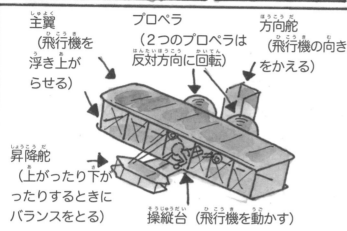

主翼（飛行機を浮き上がらせる）

プロペラ（２つのプロペラは反対方向に回転）

方向舵（飛行機の向きをかえる）

昇降舵（上がったり下がったりするときにバランスをとる）

操縦台（飛行機を動かす）

エンジンに、

操縦台。

こうして「フライヤー１号」が完成しました。

OK

いくよ、兄さん。

1903年12月17日　兄36歳、弟32歳のとき。

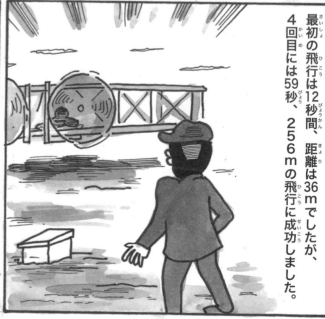

最初の飛行は12秒間、距離は36ｍでしたが、4回目には59秒、256ｍの飛行に成功しました。

このことはマスコミにはあまり注目されませんでしたが、その後、フライヤー2号、3号とつくり、次々に記録をぬりかえました。そして、だんだん2人のしたことのすばらしさがわかってきたのです。

ライト兄弟　大きな発明、発見をした人

キュリー夫人

マリー・キュリー

ノーベル賞を2度受賞した女性科学者

発見と研究は、科学の新しい幕開けとなりました。また、妻として、母としての役割もしっかりと果たしました。

ポーランド生まれ

生まれた年
1867年
なくなった年
1934年(67歳)

パリの研究所の中庭にある
キュリー夫妻の像

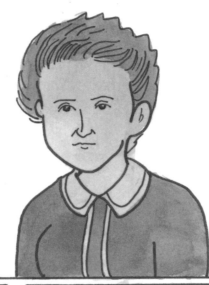

マリーの生まれたポーランドは、当時ロシアに支配されていました。

5人兄弟の末っ子でした。

マリーは小さいころから、読書が大好きな少女でした。

4歳のころ、自分で勉強して、学校に入る前に文字が読めるようになっていました。

とても優秀なこどもでした。

一家に不幸がおそいました。父が教師の仕事をやめさせられたのです。

家は貧乏になりました。

そして
マリーが
9歳のとき、
一番上の
姉がチフスで
なくなり
ました。

その2年後、
今度は
母が
結核で
なくなり
ました。

こんな
苦しい中も
いっしょ
けんめい
勉強
しました。

そして、
女学校を
1番の成績で
卒業しました。

パリに行って
もっと勉強
したいわ。
でもお金が
たくさんいる…

そのころポーランド
には女子の
入れる大学
はありません
でした。

広告を
出そう。

そうだわ。
こどもたちに
勉強を教えよう。

また、
近所に
住む貧しい
ポーランドの
こどもたちに
無料で
勉強を
教えました。

1883年、
お金をかせぐために
住み込みの家庭教師をはじめました。
マリーは
16歳
でした。

18歳ブロンカ

10歳アンズィヤ

1891年、
念願かなって、
パリにある
ソルボンヌ大学に
入学しました。
マリーは
24歳でした。

食費を
きりつめて
勉強しました。
パンと水だけの
食事で栄養失調…

そのかい
あって、
物理学と
数学の
2つの
学士号を
とりました。

キュリー夫人　大きな発明　発見をした人

卒業した後も、同じ大学で研究をつづけました。

そのころ1人のフランス人と出会います。名前はピエール・キュリーといい、マリーより8歳年上でした。物理学の研究者でした。

2人は恋におち、1895年に結婚しました。マリーは28歳でした。

新婚旅行は自転車で国内をまわりました。健康的で安上がりな旅です。

こうして、ここから夫婦2人3脚の研究がはじまったのです。

学校の物置き小屋をかりて、研究所にしました。

研究所とは名ばかりのオンボロでした。

もう少しきれいな所ならよかったけど…

自分たちだけで研究できる部屋があるだけでうれしいわ。

結婚2年後、長女イレーヌが生まれました。

そうじ、せんたく、

食事のしたく、

本当に、働き者のお母さんですね。

あ〜、ねむるひまもないわ。

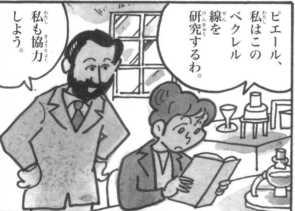

そして研究…

育児、

そのころフランスの科学者ベクレルは、ウランから出るふしぎな光（放射線）を発見し、ベクレル線と名づけました。

アンリ・ベクレル

ピエール、私はこのベクレル線を研究するわ。

私も協力しよう。

やがて2人はウランをとり出すピッチブレンドという鉱石の中に放射線を出す新しい元素を一つ発見しました。

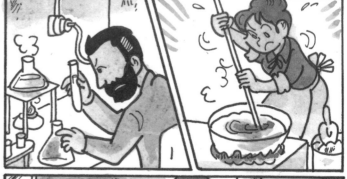

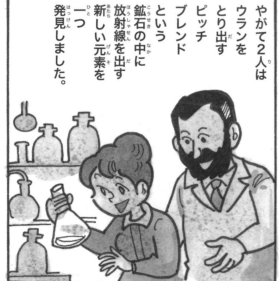

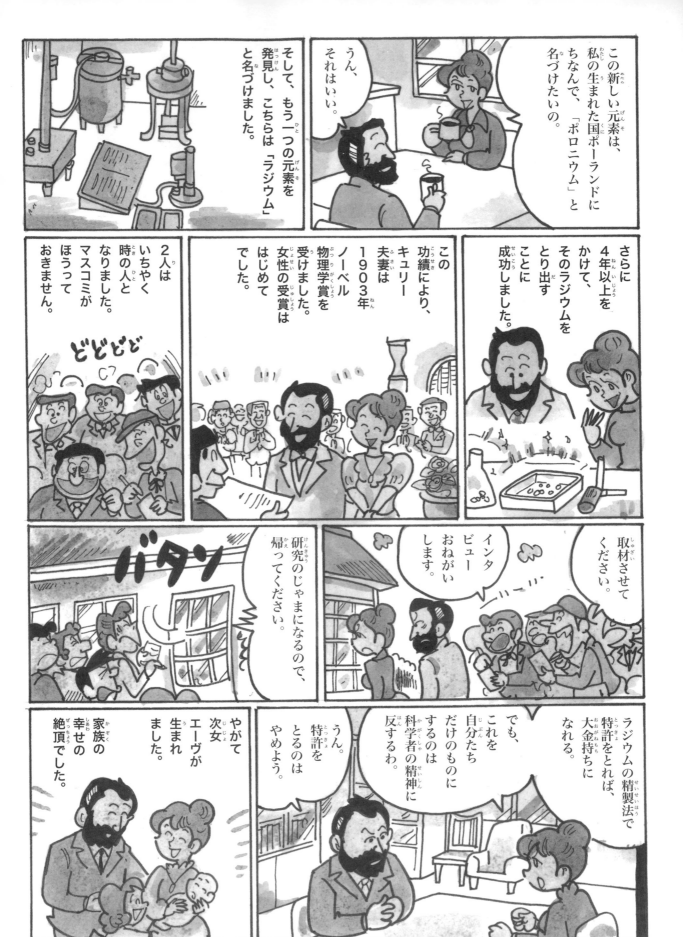

この新しい元素は、私の生まれた国ポーランドにちなんで、「ポロニウム」と名づけたいの。

うん、それはいい。

そして、もう一つの元素を発見し、こちらは『ラジウム』と名づけました。

さらに4年以上をかけて、そのラジウムをとり出すことに成功しました。

この功績により、キュリー夫妻は1903年ノーベル物理学賞を受けました。女性の受賞ははじめてでした。

2人はいちやく時の人となりました。マスコミがほうっておきません。

どどどど

研究のじゃまになるので、帰ってください。

バタン

インタビューおねがいします。

取材させてください。

ラジウムの精製法で特許をとれば、大金持ちになれる。

でも、これを自分たちだけのものにするのは、科学者の精神に反するわ。

うん。特許をとるのはやめよう。

やがて次女エーヴが生まれました。家族の幸せの絶頂でした。

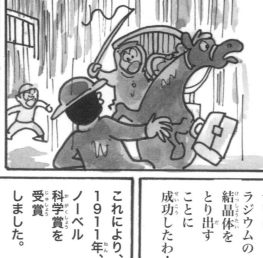

ところが
1906年…！

ピエールが馬車にひかれて
死んでしまったのです。

私たちは
いつも
いっしょ
だったのに。
私は
これから
どうすれば
いいの…

悲しみを
のりこえ、
1910年…

ついに
ラジウムの
結晶体を
とり出す
ことに
成功したわ！

これにより、
1911年、
ノーベル
科学賞を
受賞
しました。

2つも
ノーベル賞を
受賞する人は
はじめて
でした。

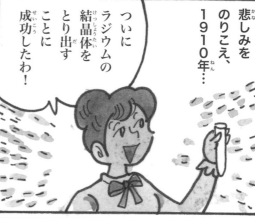

ラジウムは、
医療にとても
役立って
います。

でも、当時は、
それが人間の体に
悪い影響を与える
ということがわかって
いませんでした。

67歳で
なくなった
マリーは、
このお墓で、
ピエールの
となりに
眠ることに
なりました。

MADAM CURIE
NEE SOPHIE CW
DEPOULLY
1832-1897
PIERRE CUA-
1859-19-6

マリーは長年の研究で、
放射線をたくさん浴びて
いたので、体がボロボロ
になっていたのです。

長女イレーヌは、
マリーの研究を
手伝っていました。

その後、研究仲間の
フレデリック・ジョリオ
と結婚して共同研究を
しました。

そして、人工放射能を
作り出すことに
成功し、1935年、
ノーベル化学賞を
受賞しました。

親子2代の
夫婦受賞です。

相対性理論を発見した物理学者

宇宙のしくみや現象を研究し、
平和運動にも力をつくしました。

愛因斯坦

アインシュタイン

アルベルト・アインシュタイン

ドイツ生まれ

生まれた年
1879年
なくなった年
1955年(76歳)

バイオリンをひく
アインシュタイン

「相対性理論」は
とても
むずかしいです。

大人でも
よく
わかりません。

アルベルトは5歳ごろまで
ほとんどしゃべりません
でした。

心配
だわ…

……

だい
じょうぶ
だよ。

あっはっ
ははは

←父ヘルマン

←母パウリーネ

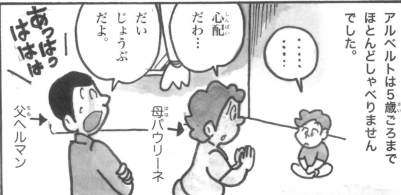

そのころドイツでは、ビスマルク
首相が軍隊を強くしようと
していました。

ぼく
大きく
なったら
兵隊に
なるぞ。

ぼくも。

あんなのは
自分の
考えを
もたない
ロボットだ。
ぼくは
ぜったいに
ならないね!

5歳のとき、お父さんが方位磁石を買ってくれました。

いろいろなことに疑問をもちました。

ふしぎだ…

どうして針はいつも北をさしてとまるんだろう？

6歳で小学校に入りましたが、規則がきびしくて、ちっとも楽しくありません。

ピシャ

ひとりで好きな科目の勉強をしている方がいいや。

バイオリンが大好きで、ひとりで熱心に練習していました。

10歳で名門学校に入学しましたが、また学校ぎらいになってしまいました。

質問なんかしなくていい！だまって授業を聞いていればいいんだ！

あの子は頭はよいが、なまいきだ。

かわり者だな。

友だちもできませんでした。

このころ、ガリレオとニュートンの書いた本に出会います。

ガリレオ「落体の実験」をしました。

ニュートン「万有引力の法則」を発見しました。

すごいなあ。ぼくも科学者になりたいなあ。

こうして科学へのあこがれが芽生えました。

16歳のとき、スイスの有名校チューリッヒ工科大学を受験しますが、不合格になってしまいました。

そこで1年間勉強して、よく年合格しました。

物理と数学は最高点だったけど、他がぜんぜんだめだった。

大学では物理と数学を勉強しました。

アルベルトにとって、大学時代はとても楽しいものでした。

友だちもできました。中でも、数学者になったグロスマンとは生涯の友だちになりました。

ミケーレ　　フリードリヒ

ミレーバ　　グロスマン

卒業後、学校に残って仕事をしたいと思いましたが、かないませんでした。

そこで特許局のしんさ員として働きながら、研究をつづけました。

私は1日24時間を3つに分けたんだ。

8時間は仕事をする。

8時間はすいみん。

8時間は研究をする。

24歳のとき、大学時代の友人ミレーバと結婚し、よく年長男が、31歳のときに次男が生まれました。

そのあとミレーバと離婚し、他の女性と結婚します。

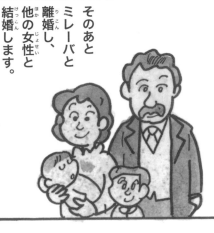

26歳のとき「特殊相対性理論」を発表しました。

光のなぞをときあかし、時間や空間について考えたんだ。

$$E = mc^2$$

（イー イコール エムシー2じょう）

この他に、「光量子の理論」、「ブラウン運動の理論」も発表しました。

物理の世界ではこの年（1905年）を「奇跡の年」と呼んでいます。

アルベルトは、特許局の仕事をしながら、これだけの成果をなしたのです。

すごいですねえ

アインシュタインはすばらしい！

ぜひうちの大学にきてほしい。

7年間つとめた特許局の仕事をやめ、そのあといくつかの大学の教授になりました。

ていねいに教え、たいへん人気のある先生でした。

そして1916年、40歳のとき、「一般相対性理論」を発表したのです。

太陽

星

太陽の引力によってまげられた光

地球

太陽の引力でまげられなければ、光はこの方向に進むので、地球からは見えない。

星からくる光は、太陽のそばを通るとき、太陽の重力によってまがる。そのしょうこに、地球から観察すると星の位置がずれているように見える。

そして日食観測が行われました。

望遠鏡

その結果、「相対性理論」は正しいと証明されました。

131

ときには
お得意の
バイオリンを
演奏
しました。

気さくな
人柄で、
みんなが
大ファンに
なりました。

いろいろな
国で
講演を
しました。

たくさんの
取材を
うけました。

これは
世界中を
おどろかせ
ました。

実は講演で日本に向かう
船の中で、受賞の知らせを
うけとったのです。

賞金はすべて
前の妻ミレーバに
おくりました。

43歳のとき、
ノーベル物理学賞を
受賞しました。

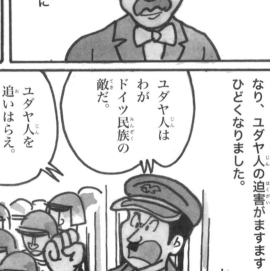

ユダヤ人を
追いはらえ。

ユダヤ人は
わが
ドイツ民族の
敵だ。

1933年、アインシュタイン54歳の
とき、ドイツではヒットラーが首相に
なり、ユダヤ人の迫害がますます
ひどくなりました。

平和主義者です。

科学は
平和のために
利用しましょう。
そして…

アイン
シュタインは
ユダヤ人です。

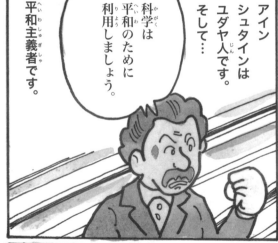

肉を買って、
包み紙の方が
りっぱ
だったら
イヤだ
ろう？

先生は床屋にも
行かず、いつも
古いセーターを
着て、サンダル
ですね。

エピソードです。

身の危険を
感じた
アイン
シュタインは、
安全な
アメリカに
うつりすむこと
に決めました。

ヨーロッパの戦雲は世界に広がりつつありました。

博士、ドイツより早く新型爆弾を作るようにルーズベルト大統領に手紙を書いてください。

私が世界平和をねがっていることを知っているだろう。

マンハッタン計画と呼ばれる原子爆弾せいぞう計画がはじまりました。

わかった。書きましょう。

……

でも、ヒットラーに先をこされたら世界ははめつです。

第2次世界大戦がはじまりました。

結局ドイツは負けましたが、アメリカは広島と長崎に原爆を落としました。

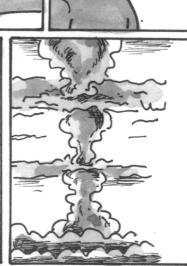

私はアメリカを救うつもりで手紙を書いたのに、罪もないおおぜいの人々を殺してしまった…

私の相対性理論が核兵器を作るヒントになっていたとは…

なんてことをしてしまったんだ…！

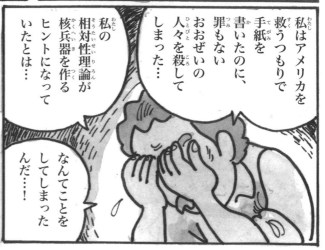

それから10年後、76歳でなくなるまで、世界平和のために努力しました。

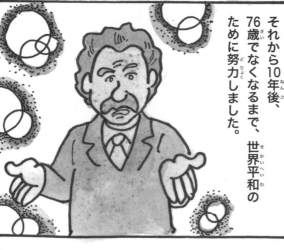

江戸時代のすぐれたアイディアマン

科学者、画家、小説家、陶芸家など、いろいろな分野でその才能を発揮しました。

平賀源内

平賀源内

讃岐（今の香川県）生まれ

生まれた年
1728年

なくなった年
1779年(52歳)

平賀源内の銅像

源内は、こどものころの名を四方吉といいました。

小さいころからアイディアマンでした。

12歳のころ…

この天神様にお酒をおそなえして、ねがいごとをしてください。

ねがいごとを聞いてくれれば、顔が赤くなります。

へーえ。

よし、オラが。

だめだあ。

オイラもだ。

では、私が。

134

四方吉のときだけ。

おーっ

パッ

実はヒモをひっぱれば顔が赤くなるからくりだったのです。

白い紙 →
赤い紙 →

ウフッ

これから四方吉は近所の人気者になりました。

天狗小僧だ。

源内は本草学（薬用のための植物、動物、鉱物などを研究する学問）に興味をもち、勉強しました。

その才能をみとめられ、高松藩の栗林薬園で働くことになりました。

本草学をもっと学ぶために長崎へ行きたい。

当時、鎖国をしていた日本では、長崎にしかオランダの情報が入ってこなかったのです。

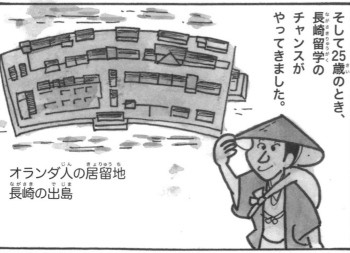

オランダ人の居留地
長崎の出島

そして25歳のとき、長崎留学のチャンスがやってきました。

外国の新しい文化に源内は目をみはりました。

西洋美術、

本草学はもちろん、

135

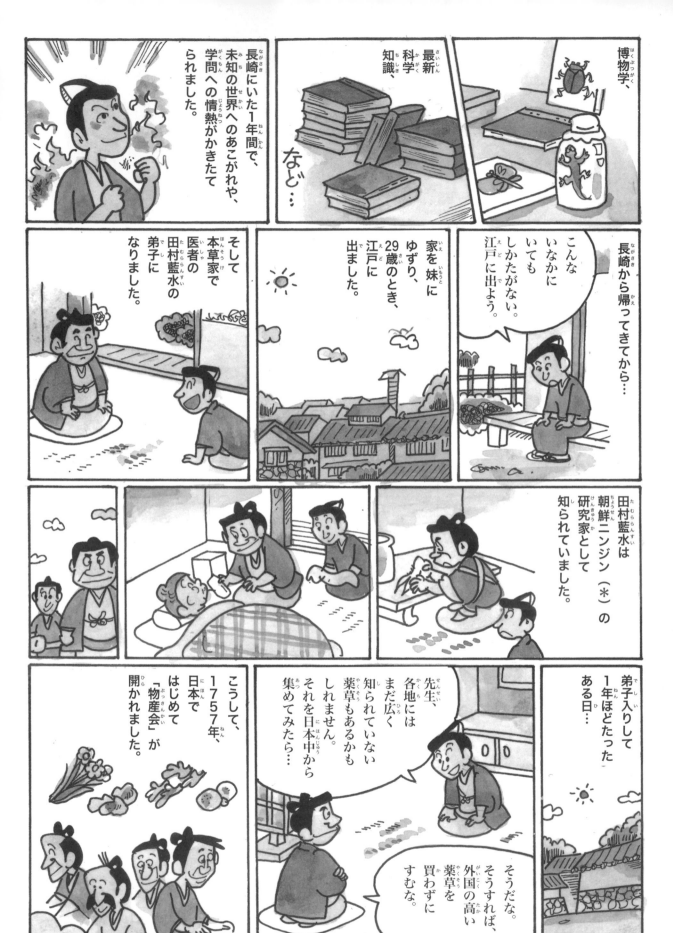

長崎にいた1年間で、未知の世界へのあこがれや、学問への情熱がかきたてられました。

最新科学知識、など…

博物学、

長崎から帰ってきてから…

こんないなかにいてもしかたがない。江戸に出よう。

家を妹にゆずり、29歳のとき、江戸に出ました。

そして本草家で医者の田村藍水の弟子になりました。

田村藍水は朝鮮ニンジン（＊）の研究家として知られていました。

弟子入りして1年ほどたったある日…

先生、各地にはまだ広く知られていない薬草もあるかもしれません。それを日本中から集めてみたら…

そうだな。そうすれば、外国の高い薬草を買わずにすむな。

こうして、1757年、日本ではじめて「物産会」が開かれました。

＊朝鮮ニンジン…ウコギ科の植物で、中国や韓国では漢方として、根を強壮薬に使う。

物産展は評判になり、源内の名も、江戸の学者や文化人たちに知られるようになりました

この中には、親友となる杉田玄白もいました。

杉田玄白

杉田玄白
「解体新書」を出し、医学を進歩させた人。

世間の常識をこえて、次々に新しいものを考え出す。彼は天才だよ。

本草学の研究はますます盛んになり、源内も西洋の博物誌をたくさん集めました。

でも、オランダ語がほとんど読めません。

そこで、2度目の長崎行きになりました。

通訳を通しましたが、内容がむずかしく、歯がたちません。

江戸に帰るか…

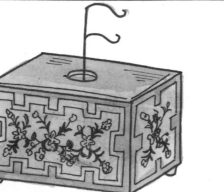

このとき、長崎みやげに、こわれた「エレキテル」をもち帰り、7年もかかって修理完成しました。これが源内の発明の中で一番有名です。

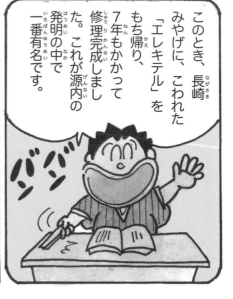

エレキテル

まさつ発電機です。
ハンドルをまわして静電気をおこし、ガラス管の銅線で外にとりだし、火花を見せるしかけになっています。

平賀源内

大きな発明、発見をした人

源内は実に多才な人物です。

本草学者として「物類品隲」という本を出しました。

5回開かれた物産展の出品物約2000種類の中から源内がえらんだ360種類を分類して、産地や形、効用、利用のしかたなどをくわしく紹介したものです。

もえない？

秩父（埼玉県）で石わたを発見して、もえない布をつくりました。

画家として、西洋画の遠近法を、日本ではじめて研究しました。

それまでひみつだった砂糖のつくり方を、絵入りで発表しました。

陶芸家として、長崎で学んだ技術で陶器をつくりました。

源内焼き

ただしこれはあまりうまくいきませんでした。

山師（鉱山開発者）として、秩父や秋田などで鉱山の開発に力を入れました。

など　など…

現在の寒暖計

寒暖計をつくりました。

☆源内がどんなもので寒暖計を作ったのか、記録も原物も残っていません。

こんな話も残っています。

うなぎ屋さん、元気がないねえ。

はい、お客さんが来なくて…

うなぎは万葉集のころから栄養があると言われている。

ビタミンA、E、脂肪もいっぱい。

こんな看板を出しなさい。

本日は土用の丑の日

それが話題になって、店は大はんじょうしました。

しかし、幕府につかえることができず、生活は苦しく、貧乏ひまなしでした。

お金をかせぐため、浄瑠璃作品などを書いたりしました。

100以上の発明をしましたが、人びとからはあまりみとめられませんでした。

なんかインチキくさいよな。

52歳のとき、人を刀で傷つけた罪でろうやに入れられ、病気でなくなりました。

その後、その才能は世の人たちにみとめられるようになりました。

早く生まれすぎた天才かもしれません。

平賀源内の墓

日本最初の近代的地図を作った

50歳から勉強を始め、全国の海岸を測量して日本地図を作った努力の人です。

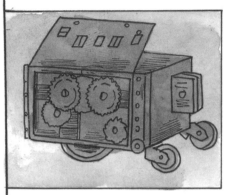

車の回転で距離をはかれる
量程車

伊能忠敬

伊能忠敬

千葉県生まれ

生まれた年
1745年
なくなった年
1818年(74歳)

大きくなったら数学者になりたいな。

もうお前に教えてやれることはないよ。

忠敬は上総国(千葉県)の農家に生まれました。

算数好きなこどもでした。

そして家業をもりかえし、発展させました。

昼も夜もいっしょうけんめい働きました。

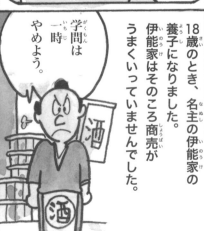

18歳のとき、名主の伊能家の養子になりました。伊能家はそのころ商売がうまくいっていませんでした。

学問は一時やめよう。

酒

1782年〜1787年「天明の大ききん」がおきました。

名主になった忠敬は、食べ物もない人たちを財産をなげうって助けました。

忠敬50歳のとき…

私は30年以上働きづめだった。これからは夢だった学問がしたい。

家は息子のお前にゆずる。

そして、幕府の天文方、高橋至時の弟子になりました。このとき至時は31歳、忠敬よりも19歳も年下でした。

学問に年齢は関係ありません。いっしょにがんばりましょう。

天文学や測量術、地理などを学びました。

忠敬の勉強ぶりに、至時は「推歩先生」とあだ名をつけました。

推歩先生。

「推歩」とは、計算のことです。

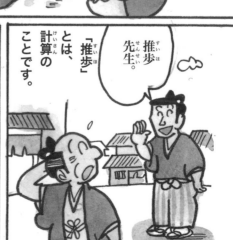

天文観測の訓練をし、子午線の長さを調べたいと考えました。

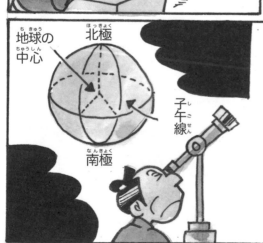

地球の中心
北極
子午線
南極

伊能忠敬

大きな発明、発見をした人

141

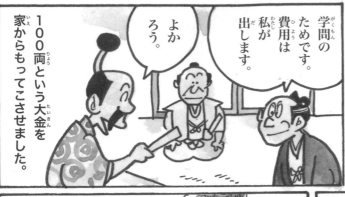
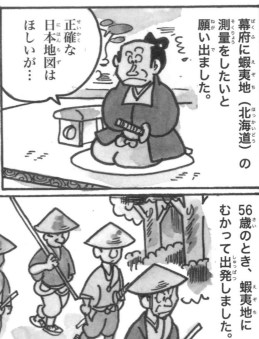

幕府に蝦夷地（北海道）の測量をしたいと願い出ました。

正確な日本地図はほしいが…

学問のためです。費用は私が出します。

よかろう。

100両という大金を家からもってこさせました。

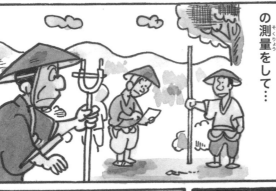

56歳のとき、蝦夷地にむかって出発しました。

昼間は40キロメートルほどの測量をして…

夜はその記録を整理したり、天体観測をしました。

6か月ほどかかって蝦夷につきました。

ここで間宮林蔵と出会いました。忠敬は林蔵に測量技術を教えました。

間宮林蔵

江戸時代の探検家。北海道の樺太を探検し、間宮海峡を発見しました。

しかし蝦夷地は環境がきびしく、東海岸を測量しただけで江戸に戻りました。

次に蝦夷地の西の方の測量を願い出ましたが、これはみとめられませんでした。

すばらしく正確だ。

忠敬のまとめた地図を見た高橋至時は…

142

そこで、内地の東海岸の測量に出かけました。

8か月かかりました。

今度も苦労しました。

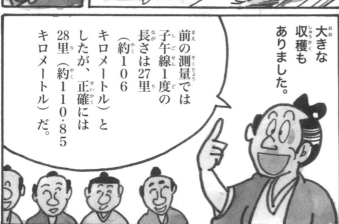

大きな収穫もありました。

前の測量では子午線1度の長さは27里（約106キロメートル）としたが、正確には28里（約110・85キロメートル）だ。

忠敬の地図を見た幕府は…

う〜む。忠敬の地図は信用できる。

幕府から正式に日本全国の測量がみとめられました。3回目の測量旅行です。

今まで費用は自分もちでしたが、これからは幕府が出してくれます。

「御用」と書かれた旗がかかげられました。

御用
測量方

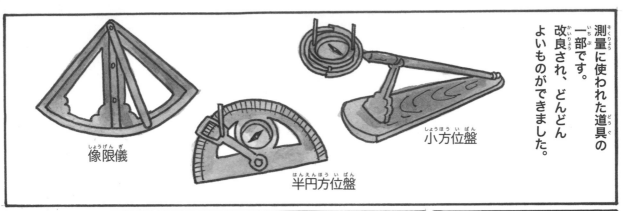

測量に使われた道具の一部です。改良され、どんどんよいものができました。

像限儀（しょうげんぎ）

半円方位盤（はんえんほういばん）

小方位盤（しょうほういばん）

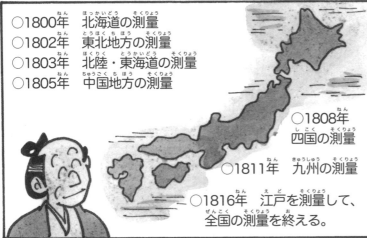

伊能忠敬（いのうただたか）の測量（そくりょう）データ

○1800年 北海道の測量
○1802年 東北地方の測量
○1803年 北陸・東海道の測量
○1805年 中国地方の測量

○1808年 四国の測量
○1811年 九州の測量
○1816年 江戸を測量して、全国の測量を終える。

悲しいこともありました。先生の高橋至時がなくなってしまったのです。

72歳のとき、17年かけた全国測量は終わりました。この間みんなが思いました。

先生があくびしているのも見たことがない。

あくびいとがいしい

日本地図の作成にとりかかりました。

しかし1818年、あと少しで日本地図が完成するというとき、74歳でなくなりました。

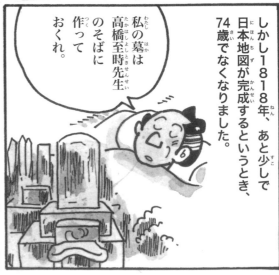

私の墓は高橋至時先生のそばに作っておくれ。

その3年後、弟子たちの手により、『大日本沿海輿地全図』が完成しました。

この地図はわが国最初の正確な実測地図になったのです。

紫式部

日本生まれ

生まれた年
987年(?)
なくなった年
1014年(?)

源氏物語を書いた女性

少女時代、学者だった父から日本のかな文学と中国の漢字を学びました。代表作は、光源氏を主人公にした「源氏物語」です。当時の宮廷の様子をつづった世界最初の長編小説で、54巻あります。他に、「紫式部日記」などがあります。

紫式部
「源氏物語」的作者

レオナルド・ダ・ビンチ

イタリア生まれ

生まれた年
1452年
なくなった年
1519年
（67歳）

科学と芸術の天才

おさないころから、絵や彫刻の才能を発揮しました。有名な絵画に「最後の晩餐」、「モナリザ」があります。この他、建築、物理学、数学、解剖学など万能でした。「モナリザ」はいろいろななぞにつつまれていますが、ダ・ビンチの一生もなぞだらけでした。

達文西
科學與藝術的天才

マゼラン

フェルディナンド・マゼラン

ポルトガル生まれ

生まれた年
1480年(?)
なくなった年
1521年
（41歳）

はじめて世界1周の航海をした

西回りでインドに向かう計画を立て、1519年、5隻の船がスペインを出発しました。そして南アメリカ大陸の南のはしの海峡（マゼラン海峡）を発見します。マゼランはフィリピンでなくなってしまいますが、残った乗組員は旅をつづけ、世界1周をなしとげました。

麥哲倫
環航世界的第一人

織田信長（おだ のぶなが）

尾張（愛知県）
生まれ

生まれた年
1534年
なくなった年
1582年
（49歳）

天下統一半ばでたおれる

こどものころはたいへんなワンパクでした。桶狭間の戦いで今川義元をやぶり、有名になりました。その後、室町幕府をほろぼし、安土（滋賀県）にりっぱな城をきずき、城下町をさかえさせました。49歳のとき、家来の明智光秀のむほんにより、本能寺で自殺しました。

織田信長

豊臣秀吉（とよとみ ひでよし）

尾張（愛知県）
生まれ

生まれた年
1536年
なくなった年
1598年
（62歳）

天下を統一し、関白となる

貧しい農家のこどもとして生まれました。信長の家来となり、かわいがられました。本能寺の変で信長が殺されると、すぐに明智光秀をたおし、信長のあとをつぎました。その後いくつもの戦いに勝ち、大阪城をきずきました。徳川家康と手をくみ、1590年に全国統一をなしとげました。

豊臣秀吉

徳川家康（とくがわ いえやす）

三河（愛知県）
生まれ

生まれた年
1542年
なくなった年
1616年
（75歳）

江戸幕府の土台を作る

こどものころは織田氏や今川氏の人質として育ちました。信長と手を組み活躍したあと、信長が死ぬと秀吉と手を組みました。秀吉からもらった関東地方に江戸城をきずきました。秀吉が死んだ後、関ヶ原で石田三成をやぶり、1603年、江戸に幕府を開き、これは260年近くもつづきました。

徳川家康

146

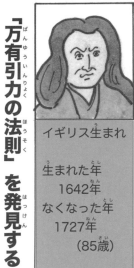

イギリス生まれ

生まれた年
1642年
なくなった年
1727年
（85歳）

「万有引力の法則」を発見する

22歳のころ、リンゴが木から落ちるのを見て、「リンゴが落ちるのは、地球がリンゴをひっぱっているからだ。地球の中心に引っぱる力があるんだ」と、「万有引力の法則」を発見しました。45歳のとき、それまでの研究をまとめた「プリンキピア」という本を出版しました。

牛頓
發現「萬有引力」

伊賀（三重県）生まれ

生まれた年
1644年
なくなった年
1694年
（50歳）

俳句を芸術的に高めた

それまでの、しゃれや笑いを中心とした俳句から、新しい俳句を作り出しました。40歳をすぎてからさかんに旅に出て、たくさんの俳句を作り、「奥の細道」という本をまとめました。死後、弟子たちによって、芭蕉の作品を集めた「俳諧七部集」が出されました。

静かさや 岩にしみいる せみのこえ

松尾芭蕉
將俳句形式推向頂峰

アメリカ生まれ

生まれた年
1706年
なくなった年
1790年
（84歳）

雷が電気であることを発見

雷雨の中ではりがねをつけたタコをあげて、雷の正体が電気であることを発見し、「避雷針（雷の電気を地面ににがす設備）」を発明しました。また、ことわざが大好きで、「時は金なり」「財布が軽いと心が重い」などの、楽しいことわざをつくりました。

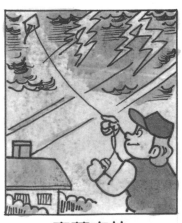

富蘭克林
發明避雷針

モーツァルト

ヴォルフガング・アマデウス・モーツァルト

オーストリア
生まれ

生まれた年
1756年
なくなった年
1791年
（35歳）

古典派音楽を完成させた

なんと4歳ではじめて作曲をし、6歳のときに演奏旅行に出るなど、「神童」と呼ばれました。交響曲「ジュピター」や、歌劇「フィガロの結婚」「魔笛」などたくさんの曲をつくりました。35歳の若さでなくなりましたが、このとき作曲していたのはレクイエム（死者をなぐさめる曲）でした。

莫札特
古典主義音樂大師

グリム兄弟

ヤーコプ・グリム、ウィルヘルム・グリム

ドイツ生まれ

兄ヤーコプ
1785－
1863年
弟ウィルヘルム
1786－
1859年

「グリム童話」をつくった

兄弟は大学生のとき、ドイツに古くから伝わる民話を集めはじめました。たくさんの人から話を聞き、「ヘンゼルとグレーテル」、「白雪姫」、「赤ずきん」などがおさめられている「グリム童話」を発表しました。また、年をとってからは「ドイツ語辞典」を出しました。

格林兄弟
編著「格林童話」

二宮尊徳

二宮金次郎

相模（神奈川県）
生まれ

生まれた年
1787年
なくなった年
1856年
（75歳）

農業に一生を捧げた

よく働き、よく勉強する少年でした。25歳のとき、赤字だらけの小田原藩にやとわれ、「勤労」と「節約」をモットーに、財政をたて直しました。その後、常陸（茨城県）や東北地方など、600以上の村をたて直しました。

二宮尊徳
農政改革家

ダーウィン
チャールズ・ロバート・ダーウィン

イギリス生まれ

生まれた年
1809年
なくなった年
1882年
（73歳）

「進化論」をとなえた

動植物の研究で行ったガラパゴス諸島で、同じ仲間の生き物が、島や住む場所によって少しずつ形がちがうことを見て、「生物は生きる環境によって姿形を変えて進化する」と「進化論」をとなえ、「種の起原」をあらわしました。

ガラパゴスゾウガメ

達爾文
提出「演化論」

リンカーン
エブラハム・リンカーン

アメリカ生まれ

生まれた年
1809年
なくなった年
1865年
（56歳）

奴隷解放をした

奴隷制度をやめさせようと政治家になり、1860年、大統領になりました。南部の州はどれい制度がつづくことを望んでおり、南北戦争がはじまりました。戦争の最中、北軍が勝つように「奴隷解放宣言」を出しました。北軍が勝利しましたが、リンカーンは1865年に暗殺されてしまいました。

南北戦戦

林肯
廢除奴隷制度

シュリーマン
ハインリヒ・シュリーマン

ドイツ生まれ

生まれた年
1822年
なくなった年
1890年
（68歳）

「トロイの遺跡」を発見した

こどものころ「トロイの木馬」の本を読み、トロイ遺跡発掘を夢見ました。14歳から働きだし、商人として成功をおさめ、大金持ちになりました。そして、調査団をつくり、たくさんの人をやとって発掘し、50歳のとき、みごとトロイの町のあとを見つけました。

施利曼
發現特洛伊遺跡

ノーベル

アルフレッド・ノーベル

スウェーデン
生まれ

生まれた年
1833年
なくなった年
1896年
（63歳）

平和をねがい「ノーベル賞」を設立した

ニトログリセリンはたいへんな爆破力がありますが、使い方がむずかしく、よくまちがって爆発してしまいました。そこでノーベルは取り扱いが簡単な爆薬ダイナマイトを発明しました。しかし、ダイナマイトが戦争で使われることに心を傷め、自分の遺産をもとに、平和の進歩に心をつくした人におくる「ノーベル賞」を設立しました。

諾貝爾
設立諾貝爾獎

福沢諭吉

ふくざわゆきち

大阪府生まれ

生まれた年
1835年
なくなった年
1901年
（67歳）

慶応義塾大学をつくった

1858年、江戸にオランダ語の塾を開きました。これが後の慶応義塾大学です。1人で辞書もないのに英語をマスターしました。古いしきたりをやぶり、新しい人材を育てることに努力しました。「学問のすすめ」という本の中の「天は人の上に人を造らず」ということばは有名です。

福澤諭吉
創立慶應義塾大學

レントゲン

ウィルヘルム・コンラート・レントゲン

ドイツ生まれ

生まれた年
1845年
なくなった年
1923年
（78歳）

X放射線を発見した

1000ページの厚い本も、壁も、人間の体もつきぬける放射線を発見して、「X線」と名づけました。よくわからない光、という意味です。この性質を使ったのがレントゲン撮影です。ノーベル物理学賞の、最初の受賞者となりました。

倫琴
發現X光

ベル

アレクサンダー・グラハム・ベル

イギリス生まれ
生まれた年 1847年
なくなった年 1922年
（75歳）

電話器を発明した

25歳でアメリカに渡り、耳や口の不自由な人のために働きました。ヘレン・ケラーも、応援されたうちの1人です。声を電流にのせて遠くまで伝える装置、「実用電話器」を1876年に発明しました。その後、改良を加え、電話を広く普及させました。

貝爾
發明電話

小泉八雲

ラフカディオ・ハーン

イギリス生まれ
生まれた年 1850年
なくなった年 1904年
（54歳）

日本に来て小説を書いた

新聞記者として日本に来ましたが、島根県の松江中学校の教師となり、日本人の小泉節子と結婚しました。節子から教わった、古くから伝わる日本の話をもとに「怪談」などの小説を書きました。後に、日本に帰化して小泉八雲という名前になりました。

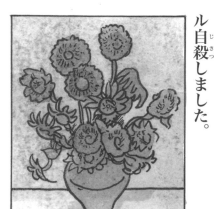

小泉八雲
歸化日本的小說家

ゴッホ

ビンセント・バン・ゴッホ

オランダ生まれ
生まれた年 1853年
なくなった年 1890年
（37歳）

炎の画家

27歳のとき、画家になる決心をし、浮世絵などの影響をうけて、はげしい色彩の絵を確立しました。代表作は「ひまわり」など。画家ゴーギャンと共同生活をしますが、けんか別れをし、罪の意識から自分の耳を切りおとしてしまいました。心の病となり、37歳でピストル自殺しました。

梵谷
燃燒靈魂的畫家

シートン

アーネスト・トンプソン・シートン

スコットランド生まれ

生まれた年
1860年
なくなった年
1946年
（86歳）

「シートン動物記」を書いた

6歳から20年間、家族とともにカナダの大自然の中で暮らしました。イギリスなどで博物学や絵画を学び、その後アメリカに渡って野生動物を観察して、「私の知っている野生動物」などの「シートン動物記」を書きました。

西頓
編著「西頓動物記」

フォード

ヘンリー・フォード

アメリカ生まれ

生まれた年
1863年
なくなった年
1947年
（84歳）

アメリカの自動車王

こどものころから機械いじりが大好きでした。当時、自動車は高くて、一般の人には手が届きませんでした。そこで、ベルトコンベアーによる大量生産を考えつき、「T型フォード」を完成させて普及させました。アメリカの自動車時代を作りました。

福特
美國汽車大王

豊田佐吉

遠江国（静岡県）生まれ

生まれた年
1867年
なくなった年
1930年
（63歳）

織物の機械を発明した

こどものころ母親が苦労してはたを織っているのを見て、もっとかんたんに織れないものかと考えました。24歳のとき、木製動力機織り機を、57歳のとき、ついに自動機織り機を完成させました。その後、その息子は国産自動車の開発をはじめました。これが現在のトヨタ自動車です。

豊田佐吉
發明自動織布機

夏目漱石

東京生まれ
生まれた年 1867年 なくなった年 1916年 （49歳）

明治の文豪

東京帝国大学（東京大学）を卒業した後、愛媛県の松山中学校の英語教師になりました。イギリスに留学した後、「吾輩は猫である」、「坊ちゃん」、「草枕」を出しました。40歳のとき教師をやめ、朝日新聞社に入って「虞美人草」をはじめ、多くの小説を発表しました。

夏目漱石
明治時代的文豪

アムンゼン

ロアルト・アムンゼン

ノルウェー生まれ
生まれた年 1872年 なくなった年 1928年 （56歳）

はじめて南極に立つ

22歳のとき海軍に入り、南極や北極探検に興味を持ちました。北極点到着を目指しましたが、アメリカのピアリに先をこされてしまったため、南極点に目標をかえ、イギリスのスコット隊とはげしい競争の末、南極点1番のりをはたしました。

亞孟森
到達南極的第一人

参考文献

～このまんがを書くにあたって、参考にさせてもらった本です～

こども偉人伝（世界文化社）、世界の偉人物語（集英社）、世界の歴史人物事典（集英社）、世界の偉人185名（学研）、一休さん（集英社）、マザーテレサ（集英社）、マリーキュリー（国土社）、まんが伝記事典（学研）、ジャンヌダルク（集英社）、雨ニモマケズ風ニモマケズ宮沢賢治（岩崎書店）、コロンブス（金の星社）、ピカソ（講談社）、アインシュタイン（講談社）、はじめての伝記（講談社）、ガレリオガリレイ（集英社）、ライト兄弟（ポプラ社）、マリーキュリー（フォア文庫）、ナイチンゲール（佑学社）、コロンブス（小学館）、竜馬が走る（ポプラ社）、ガンジー（講談社）、アンネフランク（平和のアトリエ）、平賀源内（ぎょうせい）、アインシュタイン（丸善）　＊順不同

☆その他、たくさんの偉人関係の本、雑誌を参考にさせていただきました。

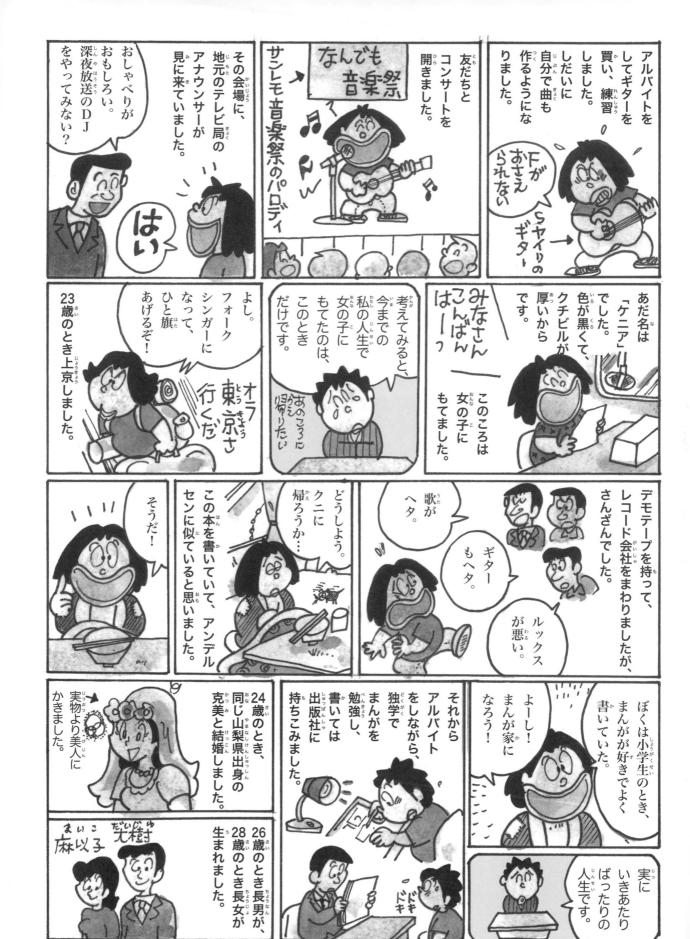

アルバイトをしてギターを買い、練習しました。しだいに自分で曲も作るようになりました。

F（エフ）がおさえられない

SヤイリのギターのギターS

友だちとコンサートを開きました。

サンレモ音楽祭のパロディ

なんでも音楽祭

その会場に、地元のテレビ局のアナウンサーが見に来ていました。

深夜放送のDJをやってみない？おしゃべりがおもしろい。

はい

あだ名は「ケニア」でした。色が黒くて、クチビルが厚いからです。

みなさんこんばんはーっ

このころは女の子にもてました。

考えてみると、今までの私の人生で女の子にもてたのは、このときだけです。

あのころに帰りたい

よし。フォークシンガーになって、ひと旗あげるぞ！

オラ東京さ行くだ

23歳のとき上京しました。

デモテープを持って、レコード会社をまわりましたが、さんざんでした。

歌がヘタ。
ギターもヘタ。
ルックスが悪い。

ぼくは小学生のとき、まんがが好きでよく書いていた。

よーし！まんが家になろう！

実にいきあたりばったりの人生です。

それからアルバイトをしながら、独学でまんがを勉強し、書いては出版社に持ちこみました。

ドキドキ

どうしよう。クニに帰ろうか…

この本を書いていて、アンデルセンに似ていると思いました。

そうだ！

24歳のとき、同じ山梨県出身の克美と結婚しました。

実物より美人にかきました。

26歳のとき長男が、28歳のとき長女が生まれました。

麻以子

大樹

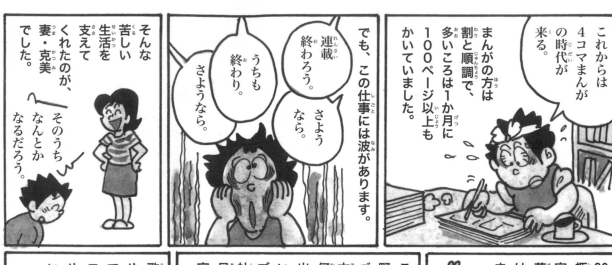

これからは4コマまんがの時代が来る。

まんがの方は割と順調で、多いころは1か月に100ページ以上もかいていました。

でも、この仕事には波があります。

連載終わろう。うちも終わり。さようなら。

さようなら。

そんな苦しい生活を支えてくれたのが、妻・克美でした。

そのうちなんとかなるだろう。

30歳のころ、趣味で家庭菜園をはじめました。

この経験から、野菜づくりの本も何冊も出しています。ブティック社さんには足を向けて寝られません。

おしりを向けてねています

歌の方もやめたわけではなく、コツコツとやっています。

イエーイ

今のキャッチフレーズは「歌って野菜をつくるまんが家」

よだひできのこれからの人生やいかに…？

ベートーベンのまねをする著者

本誌でとりあげた人たちは、みんな、なくなっていますが、ぼくはまだ生きています。ジョギングをはじめて28年。最近腰痛です。

☆**著者サインスペース**☆

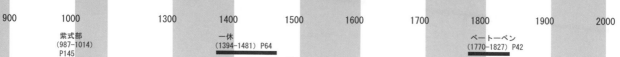

900　1000　1300　1400　1500　1600　1700　1800　1900　2000

人物年表50人

<ruby>人<rt>じん</rt></ruby><ruby>物<rt>ぶつ</rt></ruby><ruby>年<rt>ねん</rt></ruby><ruby>表<rt>ぴょう</rt></ruby>50<ruby>人<rt>にん</rt></ruby>

この本に登場した人物の生まれた年と、なくなった年を年表にまとめました。
海外の歴史と日本の歴史の年代が比べられます。

紫式部
(987-1014)
P145

一休
(1394-1481) P64

ジャンヌ・ダルク
(1412-1431) P24

レオナルド・ダ・ビンチ
(1452-1519) P145

マゼラン
(1480-1521) P145

織田信長
(1534-1582) P146

豊臣秀吉
(1536-1598) P146

徳川家康
(1542-1616) P146

コロンブス
(1451-1506) P98

ニュートン
(1642-1727) P147

松尾芭蕉
(1644-1694) P147

ガリレオ
(1564-1642) P104

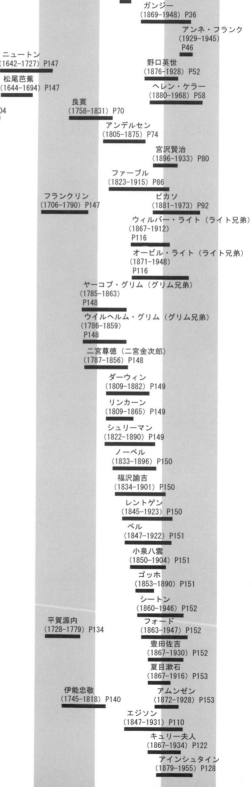

ベートーベン
(1770-1827) P42

ナイチンゲール
(1820-1910) P4

モーツァルト
(1756-1791) P148

マザー・テレサ
(1910-1997)
P12

シュバイツァー
(1875-1965) P18

坂本竜馬
(1835-1867) P30

ガンジー
(1869-1948) P36

アンネ・フランク
(1929-1945)
P46

野口英世
(1876-1928) P52

ヘレン・ケラー
(1880-1968) P58

良寛
(1758-1831) P70

アンデルセン
(1805-1875) P74

宮沢賢治
(1896-1933) P80

ファーブル
(1823-1915) P86

ピカソ
(1881-1973) P92

フランクリン
(1706-1790) P147

ウィルバー・ライト（ライト兄弟）
(1867-1912)
P116

オービル・ライト（ライト兄弟）
(1871-1948)
P116

ヤーコブ・グリム（グリム兄弟）
(1785-1863)
P148

ウイルヘルム・グリム（グリム兄弟）
(1786-1859)
P148

二宮尊徳（二宮金次郎）
(1787-1856) P148

ダーウィン
(1809-1882) P149

リンカーン
(1809-1865) P149

シュリーマン
(1822-1890) P149

ノーベル
(1833-1896) P150

福沢諭吉
(1834-1901) P150

レントゲン
(1845-1923) P150

ベル
(1847-1922) P151

小泉八雲
(1850-1904) P151

ゴッホ
(1853-1890) P151

シートン
(1860-1946) P152

平賀源内
(1728-1779) P134

フォード
(1863-1947) P152

豊田佐吉
(1867-1930) P152

夏目漱石
(1867-1916) P153

伊能忠敬
(1745-1818) P140

アムンゼン
(1872-1928) P153

エジソン
(1847-1931) P110

キュリー夫人
(1867-1934) P122

アインシュタイン
(1879-1955) P128

ボクの本業は4コマまんが家です

よだひできのブログ
「よだひできの農天記」
(のうてんき)

（農業天国日記）

バラエティに富んだ メニューで大人気!!

ほのぼの4コマ「やさい村のいち日」

「パロディ菜園ことわざ辞典」

「コラム」

「ギャグ1本」

「生活ノート」

週に5本くらいのペースで更新中！みなさんぜひアクセスしてください！

よだひでき 講演会のご案内

講演内容
いつも2部構成で行っています。

1部 講演会
「遠くの親戚より近くの他人」…地域交流の楽しさ、大切さをユーモアたっぷりに話します。また、野菜づくりの楽しさと失敗談などを、生産者と消費者の中間的立場で話します。
その他の内容ももりだくさん！！

2部フォークコンサート
(ギターの弾き語り)

曲目：畑に行こう／日本全国植物大図鑑／うちの娘は反抗期／100円ショップの女／ハッピー・コレステロール・ロックンロールなど…笑ってストレスを解消しましょう！農業をテーマにしたもの、社会風刺したもの、家族をテーマにしたもの、コミックソングなどなど、バラエティに富んでいます。

実はわたくしシンガーソングライターもしています

今までの講演会の主催者
JA(農協)、各地のPTA、小・中学校、保育園、農業普及センター、食生活改善推進員連絡協議会、その他各種サークルなど多数。

今までの講演会の開催地
神奈川、東京、山梨、福井、新潟、茨城、岩手、徳島、福島、栃木、埼玉、京都、岐阜など各地。

あなたの町・村にも「よだひでき」を！

今までとはひと味違う…
「楽しい・笑える・そして共感を呼ぶ！」
新しい形の講演会です。

☆お問い合わせは、
株式会社ブティック社編集統括部まで☆
TEL 03-3234-2001 / FAX 03-3234-7838

看日文漫畫了解50位偉人的故事

定價：300元

2012年（民101）　8月初版一刷
本出版社經行政院新聞局核准登記
登記證字號：局版臺業字1292號

編　　著：依田秀輝
發 行 所：鴻儒堂出版社
發 行 人：黃　成　業
門市地址：台北市中正區漢口街一段35號3樓
電　　話：02-2311-3810
傳　　真：02-2331-7986
管 理 部：台北市中正區懷寧街8巷7號
電　　話：02-2311-3823
傳　　真：02-2361-2334
郵政劃撥：０１５５３００１
Ｅ－ｍａｉｌ：hjt903@ms25.hinet.net

Boutique Mook No.736 Kodomo ni Tsutaetai 50 nin no Ohanashi
Copyright © BOUTIQUE-SHA 2008 Printed in Japan
All rights reserved.
Original Japanese edition published in Japan by BOUTIQUE-SHA.
Chinese in complex character translation rights arranged with BOUTIQUE-SHA

鴻儒堂出版社設有網頁，歡迎多加利用
網址：http://www.hjtbook.com.tw